J266.092
BUT
Butler, Mary and Trent
The John Allen Moores: good news in war and peace

00003504

in war and peace (BOOK TITLE)

DATE DUE	ISSUED TO
VBS 88	D. Gilmore
VBS-91	Kathy Russo
JY 24 '94	McKee D.

Code 4386-02, CLS-2, Broadman Supplies, Nashville, Tenn. Printed in U. S. A.

HEWLETT-WOODMERE
PUBLIC LIBRARY

The Dido Smith Fund

T4-ADM-403

Q
391.65
W

7

10

11

HARRY ♥ EVELYN

13

16

17

18

20

24

Hamburg

Hamburg

Mein Feld ist die Welt

RACHE

26

27

29

31

32

33

34

Zur Erinnerung an meiner Mutter

39

40

41

Anni

43

44

45

46

47

48

U.S.A.

50

51

Aus Liebe

Keine Blume schmückt dies Grab.

Margot

54

55

56

57

61

62

LETZTE REISE

65

Vorlagealbum des Königs der Tätowierer
Original Designs by the King of Tattooists

CHRISTIAN WARLICH
Tattoo Flash Book

Ole Wittmann

(Hg./ed.)

MUSEUM FÜR HAMBURGISCHE GESCHICHTE

NACHLASS WARLICH

Prestel
Munich · London · New York

Frontispiz / *Frontispiece*
Das Schaufenster von Christian Warlichs
Gastwirtschaft, Fotografie, um 1936
*The window of Christian Warlich's tavern,
photograph, c. 1936*

Seite / *Page* 68
Christian Warlich präsentiert sein Vorlage-
album, Fotografie, um 1936
*Christian Warlich shows off his flash book,
photograph, c. 1936*

Seite / *Page* 70–71
Christian Warlich und sein Kunde Karl
Oergel, Fotografie, um 1930
*Christian Warlich and his customer Karl
Oergel, photograph, c. 1930*

Bei den vorab gezeigten Abbildungen handelt es sich um Reproduktionen
des Vorlagealbums aus der Hand des Hamburger Tätowierers Christian
Warlich (1891–1964). Es entstand um 1934[I] und hat 66 Seiten. Originalformat
des Albums: 26,5 × 34,5 × 4,2 cm.

Das Seitenformat beträgt in etwa 24,5 × 32 cm. Es variiert leicht von Seite
zu Seite, da es sich um von Hand zugeschnittene und gebundene Zeichen-
karton-Blätter handelt.[II]

Das Vorlagealbum zählt seit 1965 zu den vom Museum für Hamburgische
Geschichte/Stiftung Historische Museen Hamburg bewahrten Sammlungs-
beständen.

Dieses Vorlagebuch enthält auch künstlerische Darstellungen und Illus-
trationen von People of Color* aus unterschiedlichen Kontexten (u. a.
Native-American-Kulturen, pazifischen Kulturen und orientalisierende
Abbildungen), die sich auf problematische und irreführende Stereotypen,
Generalisierungen und Exotisierungen stützen.

*The preceding illustrations are reproductions from the flash book created
by the Hamburg tattooist Christian Warlich (1891–1964). It dates from
around 1934[I] and has sixty-six pages. The original format of the album is 26.5
× 34.5 × 4.2 cm.*

*The page format is approximately 24.5 × 32 cm. It varies slightly from page
to page as they are sheets of Bristol board cut and bound by hand.[II]*

*Since 1965, the album has been held in the collection of the Museum of
Hamburg History/Foundation of Historic Museums Hamburg (Museum für
Hamburgische Geschichte/Stiftung Historische Museen Hamburg).*

*This flash book contains artistic representations and illustrations depicting
people of color from various ethnicities (e.g., Native American and Pacific
Islander cultures as well as referencing Orientalising imagery) which
draw on invidious and misleading stereotypes, generalisations and notions
of the "exotic".*

INHALT / *CONTENTS*

2 **Christian Warlichs Vorlagealbum Abbildungen**
Christian Warlich's Flash Book Reproductions

72 **Zur Einführung /** *Introduction*
Hans-Jörg Czech

75 **Christian Warlich – eine Tattoo-Ikone /** *A Tattoo Icon*
Ole Wittmann

96 Anmerkungen / *Notes*

100 Literatur / *Bibliography*

102 Abbildungsnachweis / *Picture credits*

107 Dank / *Acknowledgements*

108 Impressum / *Imprint*

ZUR EINFÜHRUNG

Ist das Tattoo reif für das historische Museum? Oder anders herum: Ist das historische Museum reif für das Tattoo als Kunstform? Diese Fragen mögen dem Betrachter des hier reproduzierten, berühmten Vorlagealbums von Christian Warlich vielleicht in den Sinn kommen, wenn er erfährt, dass das Werk keineswegs durch eine geheimnisumwitterte, initiationsgleiche Weitergabe von Tattoo-Künstler zu Tattoo-Künstler den Weg durch die Zeiten gefunden hat. Es wurde vielmehr einfach verantwortungsbewusst in den Sammlungen des Museums für Hamburgische Geschichte bewahrt. Zu verdanken ist das dem Sachverstand und Weitblick der früheren Museumsverantwortlichen, die 1965 einen großen Teil des Warlich-Nachlasses, darunter auch dieses Vorlagealbum, durch Ankauf für das materielle Erbe der Freien und Hansestadt dauerhaft sicherten. Sie erkannten frühzeitig den kulturhistorischen Wert, den Warlichs Entwürfe und sein Bildarchiv für Hamburg, aber auch weit darüber hinaus besitzen.

Es verging indes noch ein halbes Jahrhundert, bis die Zeit gekommen war, den Bestand auch durch ein Forschungsprojekt mit Unterstützung durch die Hamburger Stiftung zur Förderung von Wissenschaft und Kultur systematisch erschließen, näher charakterisieren und wissenschaftlich einordnen zu lassen. Bei dem seit 2015 laufenden Projekt kann sich der Fokus bemerkenswerterweise nicht allein auf die Hinterlassenschaft Warlichs richten, sondern zugleich auch auf weitere Bildzeugnisse des Hamburger Tätowierwesens, die schon seit Anfang des 20. Jahrhunderts im Museum für Hamburgische Geschichte gesammelt worden waren. Folgerichtig wurde auch der Erwerb des Warlich-Bestandes bereits frühzeitig als Teil einer Sammlungs- und Forschungstradition des Hauses verstanden, die mit der vorliegenden Publikation und einer parallelen umfangreichen Sonderausstellung unter dem Titel „Tattoo-Legenden. Christian Warlich auf St. Pauli" (2019/20) neu belebt wird.

Das Hamburger Stadtquartier St. Pauli als Schaffensort von Warlich und zugleich Entstehungsplatz des Vorlagealbums bildet eine zweite Verbindungslinie zum Museum für Hamburgische Geschichte. Seit seiner Eröffnung 1922 residiert das Museum in unmittelbarer Nachbarschaft des weltweit wohl bekanntesten Hamburger Stadtteils und widmet dessen Entstehung und Entwicklung sowie seiner Rolle als hafennahem Vergnügungsviertel viel Aufmerksamkeit. Die neuen, im Nachfolgenden skizzierten Erkenntnisse zum Tätowierwesen an diesem Standort – mit Warlich als seinem bislang bekanntesten Protagonisten – sorgen für ein genaueres Verständnis der Motivik und der Verbreitungswege von hier entwickelten Bildern und Symbolen. Dabei ist festzustellen, dass sich Vorlagen zu eindeutig historischen Ereignissen oder politischen bzw. ideologischen Symbolen in Warlichs Motivsammlungen kaum finden lassen. Wenn es sie denn überhaupt in seinem Tattoo-Repertoire gegeben haben sollte, was wohl nicht zweifelsfrei ausgeschlossen werden kann, so sind sie uns zumindest nicht überliefert worden. Doch auch so ermöglichen die Darstellungen des vorliegenden Albums einen historisch wertvollen Zugang zu einer ganz eigenen lokalen Ikonografie des Tattoos, die in vielen Teilen bis in die Gegenwart nachwirkt. Nicht umsonst sind Warlichs Vorlagen noch heute aktuell und als Inspirationsquelle von Tätowierern international sehr gefragt. Längst haben seine Bildwerke zudem die Grenzen der Tätowierkunst, ja die Haut selbst verlassen und zieren kunstgewerbliche Produkte, fungieren als Werbeträger oder werden zum Ausgangspunkt für neue andere Kunstwerke. Obendrein gehören Bildwerke des „Königs der Tätowierer" seit langer Zeit zum kollektiven Bildgedächtnis Hamburgs. Sie sind somit im besten Sinne reif für das Museum für Hamburgische Geschichte und dort inzwischen eben auch wichtiger kulturhistorischer Untersuchungsgegenstand.

Vor diesem Hintergrund ist die Herausgabe der vorliegenden, hervorragend gestalteten und kundig kommentierten neuen Edition von Christian Warlichs Vorlagealbum für unser Museum ein höchst erfreulicher Schritt, für den sowohl dem Herausgeber Ole Wittmann wie auch dem Prestel Verlag sehr großer Dank gebührt. Es wäre schön, wenn sich durch dieses Buch Warlichs Schaffen in Zukunft noch größeren Publikumskreisen erschließen würde.

Hans-Jörg Czech
Direktor des Museums für Hamburgische Geschichte,
Stiftung Historische Museen Hamburg

INTRODUCTION

Is the tattoo ready for the history museum? Or, to put it the other way round, is the history museum ready for the tattoo as an art form? These questions may occur to those who view the famous flash book of Christian Warlich reproduced here when they learn that this album did not survive over the years by being handed down, shrouded in secrecy, an initiation rite, from one tattoo artist to another. On the contrary, it has been kept amid the collections of the Museum of Hamburg History (Museum für Hamburgische Geschichte). We owe this to the expert judgement and foresight of those responsible earlier for the museum who permanently secured a large part of the Warlich Estate in 1965, including this flash book, by purchasing it as part of the physical heritage of the Free and Hanseatic City of Hamburg. They recognised early on the cultural-historical value that Warlich's designs and picture archive possessed for both Hamburg and the world beyond.

Half a century passed before the time came, by means of a research project funded by the Hamburg Foundation for the Advancement of Science and Culture (Hamburger Stiftung zur Förderung von Wissenschaft und Kultur), to investigate the holdings systematically, to characterise them more thoroughly, and to classify them scientifically. It should be noted that this project, under way since 2015, not only focusses on Warlich's legacy but also on other visual evidence of the practice of tattooing in Hamburg that has been collected in the Museum of Hamburg History since the beginning of the twentieth century. Consequently, the acquisition of the Warlich holdings was seen at an early stage as part of a tradition of collecting and research in the museum that is now being revitalised by means of this publication and a parallel comprehensive exhibition entitled Tattoo Legends: Christian Warlich in St Pauli *(Tattoo-Legenden. Christian Warlich auf St. Pauli, 2019/2020).*

The Hamburg district St Pauli, where Warlich worked and, at the same time, the place where the flash book was created, constitutes a second connection to the Museum of Hamburg History. Since it opened in 1922, the museum has had its home in the immediate vicinity of what is surely the best-known district of Hamburg and has devoted much attention to its history and role as an entertainment quarter close to the harbour. The new findings outlined in this publication about tattooing in this district, with Warlich its best-known protagonist to date, provide a more exact understanding of the motifs of the images and symbols developed here and of the ways by which they spread. We should note, designs of obviously historical events or political and ideological symbols are scarcely found in Warlich's collections of motifs. If they existed at all in his tattoo repertoire, which cannot be excluded beyond doubt, they have, at least, not been passed down to us. Despite this, the depictions in the album presented here provide historically valuable access to a highly individual local iconography used in tattoos which in many ways has an effect into the present day. There are good reasons why Warlich's designs are still up-to-date and in high demand internationally as a source of inspiration for tattooists. His works long ago crossed the boundaries of the tattooist's art, and even skin itself, to adorn the artistic designs of products, to serve in advertising and to become the starting point for other, new works of art. Moreover, images by the "King of Tattooists" have long been part of Hamburg's collective memory. They are, thus, ripe, in the best sense of the word, for the Museum of Hamburg History, where they have meanwhile become an important artefact in the investigation of cultural history.

In view of this, the publication of the present new edition of Christian Warlich's flash book, with an outstanding design and expert commentary, is a most delightful occasion for our museum, for which many thanks are due to both the editor, Ole Wittmann, and the publisher, Prestel Verlag. It is to be wished that this book will make Warlich's work accessible to even wider audiences in the future.

Hans-Jörg Czech
Director of the Museum of Hamburg History
Foundation of Historic Museums Hamburg

„König der Tätowierer" von St. Pauli erhielt jetzt einen Platz im Museum

Warlich-Nachlaß wurde angekauft / Anker, Bräute und Schlangen auf der Brust

Wer hätte das gedacht! Ein Jahr nach seinem Tode ist Christian Warlich, weiland auf St. Pauli „König der Tätowierer", museumsreif geworden. Jetzt hat das Museum für Hamburgische Geschichte seine gesamte, nachgelassene Werkstatt angekauft. Als Ergänzung für das „Hamburgensien-Archiv", denn Christian Warlich ist eine Hamburgensie wie der Michel, der Fischmarkt und die „Reitendiener".

Über den Königstitel kann man streiten. Im Gothaischen Adelskalender ist er mit Sicherheit nicht vermerkt. „Krischan", zuletzt Wirt der kleinen Seemannskneipe Clemens-Schultz-Str. 44, hatte ihn von eigenen Gnaden und aus werbetechnischen Gründen auf die Handzettel drucken lassen, die ihm die Kunden heranholen sollten. „König der Tätowierer" steht dort unter seinem von Sexbomben flankierten Bildnis. Über allem schwebt sogar noch eine Kaiserkrone.

Aber der „Prof." vor seinem Namen war goldrichtig, über die Rechtmäßigkeit dieses Titels kann es keinen Streit geben. Seit Christian Warlich sich das revolverähnliche, elektrisch betriebene Tätowiergerät angeschafft hatte, konnte er sich wie seine großen Kollegen in Amerika und Japan als „Professional Electric Tattooing Artist" bezeichnen. Wer will es ihm übelnehmen, daß er diese ellenlange und schwer lesbare Berufsbezeichnung abkürzte und schlicht und verständlich „Prof. Christian Warlich" schrieb!

Das „Atelier" befand sich in einem Nebenzimmer seines Lokals. Rund 50 000 Kunden hat er in fünfzig Jahren dort und vorher in der Kieler Straße bedient. Fachmännisch, versteht sich. Denn auch die orthographisch anfechtbare Mahnung „Gebt eueren Körper nicht in die Hände von Fuschern!" war Bestandteil seiner Plakate.

Was er für die Ausübung seiner Kunst brauchte, liegt jetzt im Museum in einem großen Kasten: ein Fotoalbum mit Meisterwerken aus aller Welt, von Kopf bis Fuß auf Tätowierung eingestellt.

Dazu fünf Vorlagebücher, mit hunderten, sorgfältig in Farbe ausgeführten Mustern, die jetzt in tausendfacher Ausführung auf geeigneten Körperteilen von Matrosen, Soldaten und deren weiblichem Anhang, von Studienräten, Doktoren und sogar von Prinzen lebendig herumlaufen: Anker, Schmetterlinge und Dolche, Rosen und flammende oder durchbohrte Herzen, Totenköpfe und Eva mit der Riesenschlange, die Erdkugel mit dem Sternenbanner, sinkende Viermaster mit dem Kennwort „Sailor's Grave", Sexbomben mit Weinglas, Würfelbecher, Spielkarten und dazu der Hinweis „Des Mannes Ruin", Löwen, Panther und Tiger, Hirsche und Hunde, Adler-, Ochsen- und Mädchenköpfe, Balletteusen, Texasgirls und Hula-Hula-Tänzerinnen, Rot-Kreuzschwestern und Japanerinnen, Engel und Blitzmädchen, usw. usw.

Zur Museumssammlung gehören weiter 30 Klarsichtschablonen mit den gängigsten Motiven und vor allem die tausendfach bewährte elektrische Tätowierpistole.

Nur Christian Warlichs Anti-Tätowier-Wundersalbe fehlt. Sie war weltberühmt. Vor ihrer Erfindung hüteten sich die Mädchen in allen Hafenstädten vor Männern, die tätowierte Blumensträuße auf der Brust trugen. Hatte sich nämlich ein Sailor einmal für eine Elli auf dem Brustkasten entschieden, sich aber zwischen zwei Reisen auf eine Anni umbesonnen und noch später auf Ilse oder Dora umverliebt, so konnten die vorangegangenen Eidbrüche nur hinter einem dichten Gestrüpp von Rosen, Tulpen und Narzissen verborgen werden. Nach Krischans Erfindung änderte sich das durch mehrmaliges Bestreichen mit der Salbe: wie Pergament löste sich das verräterische Dokument von seinem Träger und hinterließ eine narbenlose, völlig unberührte und unschuldig wirkende Brust.

Krischan stellte die Salbe nach einem Geheimrezept her, das er wahrscheinlich mit ins Grab genommen hat. Aber zehn Hautstückchen, die sich jetzt im Museum befinden, zeugen dafür, daß es sich wirklich um eine Wundersalbe gehandelt hat.

Da der „König der Tätowierer", der im Alter von 73 Jahren starb, leider kein Tagebuch geführt hat, fehlt auch noch seine sicher sehr lesenswerte Biographie. Vielleicht wird sie jetzt an Hand des Nachlasses im Seminar für Volkskunde geschrieben. Manches ist bekannte. Nach 1933 kamen alle zu ihm, die von Sowjetsternen auf ihrer Brust bedrängt wurden. Nach 1945 viele, denen Hakenkreuze und Hoheitsadler — in einem Fall sogar die Bildnisse von Hitler und Göring — am Fortkommen hinderten. Meist aber zielte er mit seiner Tätowiernadel und seiner Wundersalbe hautnah in die Intimsphäre. In einem Brief an ihn hieß es: „Und erlaube ich mir die höfliche Anfrage, ob Sie mir gerne mittels Ihrer Salbe die bewegliche Maus auf meinem Bizeps wegmachen würden. Meine Braut nämlich will nicht mehr mit mir baden gehen."

Christian Warlich nannte das Tätowieren eine Kunst. Vor seinem nachgelassenen Material im Museum, das nur bedingt „jugendfrei" ist, muß man ergänzen: eine Kunst, die wortwörtlich im Verborgenen blüht, hinter Hemd und Hose nämlich.

DR. WERNER PITTICH

1965: Christian Warlichs Nachlaß im Museum für Hamburgische Geschichte

1928: Christian Warlich (rechts) tätowiert mit dem elektrischen Gerät

CHRISTIAN WARLICH

Eine Tattoo-Ikone / A Tattoo Icon

Der Ankauf eines Teils vom Nachlass Christian Warlichs (1891-1964, Abb. 1) im Jahr 1965 durch das Museum für Hamburgische Geschichte geht auf Walter Hävernick (1905-1983, Abb. 2) zurück.[1] Er war Direktor des Museums sowie Professor für Deutsche Altertums- und Volkskunde an der Universität Hamburg.[2] In einem Brief an Warlichs kürzlich verwitwete Frau schrieb er:

„*Wie Sie aus den mehrfachen Besuchen unseres Mitarbeiters, Herrn Bauche, erfahren haben, möchte das Museum für Hamburgische Geschichte aus dem Arbeitsmaterial Ihres verstorbenen Mannes Musterzeichnungen und Fotografien von Tätowierungen käuflich erwerben. Uns ist in erster Linie an dem uns bekannten handgezeichneten Musterbuch gelegen. Wir bitten Sie, uns ein Kaufangebot zu machen.*"[3]

Offensichtlich wusste Hävernick um die Relevanz von Warlichs Hauptwerk (Abb. 3, S. 68). Wissenschaftliche Publikationen und Medienberichte hatten den Gastwirt und Tätowierer bereits zu seinen Lebzeiten weit über Hamburgs Grenzen hinaus bekannt gemacht.[4] Anlässlich des Kaufs durch das Museum (Abb. 4) wurde Warlich gar als „Hamburgensie wie der Michel [und] der Fischmarkt" bezeichnet.[5]

Dass sein Vorlagealbum zu einem der bedeutendsten Dokumente der Tätowiergeschichte des 20. Jahrhunderts werden sollte, ist u. a. auf die Veröffentlichung und die damit einhergehende Rezeption des Werkes zurückzuführen. Stephan Oettermanns Publikation des Albums im Jahr 1981 (Abb. 5, S. 78) war eine Pionierarbeit, die Warlichs Zeichnungen, wenn auch in stark verkleinerter Form, für eine breite Öffentlichkeit zugänglich machte.[6] Bis heute inspiriert sein Werk

1 — Christian Warlich, Fotografie, um / *photograph*, c. 1936

2 — Walter Hävernick, Fotografie / *photograph*, 1951

The purchase of part of the estate of Christian Warlich (1891-1964, fig. 1) in 1965 by the Museum of Hamburg History (Museum für Hamburgische Geschichte) was due to the efforts of Walter Hävernick (1905-1983, fig. 2).[1] *He was Museum Director and Professor of German Antiquity and Cultural Anthropology at the University of Hamburg.*[2] *In a letter to Warlich's recently widowed wife, he wrote:*

"As you are aware from several visits by a member of our staff, Mr Bauche, the Museum of Hamburg History would like to purchase design drawings and photographs of tattoos from the working materials of your deceased husband. We are primarily interested in the hand-drawn pattern book that is known to us. We ask you to name a price for the intended purchase."[3]

Hävernick was clearly aware of the relevance of Warlich's principal work (fig. 3, p. 68). Scholarly publications and media reports had made the publican and tattoo artist Warlich known far beyond the city of Hamburg in his own lifetime.[4] *On the occasion of the purchase by the museum (fig. 4), Warlich was even described as being as much* "a piece of Hamburg as the Michel[, Hamburg's most famous church, St Michael's, and] the fish market".[5] *The fact that his flash book (design album) was to become one of the most important documents of tattoo history in the twentieth century is attributable, among other factors, to its publication and the resulting reception of the work. Stephan Oettermann's publication of the album in 1981 (fig. 5, p. 78) was a pioneering work that made Warlich's drawings accessible, although greatly reduced in size, to a wider audience.*[6] *To this day, his work inspires tattooists across the globe. Both the first edition and later printings of the book from*

75

Seite / *Page* 74
4 — *Hamburger Abendblatt*, März / March 1965

Seite / *Page* 77
8 — Wohn- und Tätowierstube von Karl Finke, Fotografie, um 1930
8 — *Karl Finke's living room and tattoo parlour, photograph, c. 1930*

Tätowierer weltweit. Sowohl die Erstauflage als auch weitere Ausgaben des Bandes aus den Jahren 1987 und 1991 sind längst vergriffen und werden in Antiquariaten zu schwindelerregenden Preisen gehandelt. Die vorliegende Neu-Herausgabe macht das Buch wieder zugänglich – zudem erstmals in Originalgröße.[7]

Aus Warlichs Leben und Wirken sind viele Geschichten überliefert – doch darüber, welche von ihnen tatsächlich der Wahrheit entsprechen, herrschte bisher weithin Unklarheit. Dies hat ihn zu einer mythenumwobenen Gestalt gemacht. Neue Forschungsergebnisse des Projektes „Der Nachlass des Hamburger Tätowierers Christian Warlich" liefern fundierte Einblicke in sein Schaffen im internationalen Kontext.[8]

Tattoo-Vorlagealben im frühen 20. Jahrhundert

Der Eingang des Tattoo-Vorlagealbums *Buch No. 3* (Abb. 6–7) von Karl Finke (1866–1935, Abb. 8) – „St. Pauli's berühmteste[m] Tätowierer" vor Warlich – in eine institutionelle Sammlung geht ebenfalls auf einen Volkskundler zurück.[9] Adolf Spamer (1883–1953, Abb. 9), einer der bedeutendsten Vertreter der akademischen Volkskunde in der ersten Hälfte des 20. Jahrhunderts, veröffentlichte seine Studie *Die Tätowierung in den deutschen Hafenstädten* im Jahr 1933.[10] Neuartig an dieser Arbeit war, dass Spamer das Thema nicht von der tätowierten Person aus anging, sondern vom Bildgut und dessen Produzenten. Er beschrieb das damalige Tätowierbrauchtum und bemühte sich, verbreitete Motive ikonografisch zu klassifizieren. In der volkskundlichen Forschung

6
Vorlagealbum von Karl Finke, Zeichnung auf Karton, um 1927, 16 × 24 cm

Karl Finke's flash book, drawing on cardboard, c. 1927, 16 × 24 cm

7
Seite aus dem Vorlagealbum von Karl Finke, Zeichnungen, Tinte, Wasserfarben und Stempelfarbe auf Papier, um 1927, 15,5 × 23,5 cm

Page from Karl Finke's flash book, drawings, ink, watercolour and stamp ink on paper, c. 1927, 15.5 × 23.5 cm

1987 and 1991 have been long sold out and are traded in antiquarian bookshops for dizzying prices. This new edition makes the book accessible again – and in its original size for the first time.[7]

Many stories have been passed down about Warlich's life and work – but it still remains largely unclear which of them reflect the truth. This has made him a figure of mythological proportions. The results of new research from the project "The Estate of the Hamburg Tattooist Christian Warlich" provide well-founded insights into his work within an international context.[8]

Tattoo Flash Books in the Early Twentieth Century

The accession of the tattoo flash book, *Book No. 3* (*Buch No. 3*, figs. 6–7), by Karl Finke (1866–1935, fig. 8) – "St Pauli's most famous tattoo artist" before Warlich – to an institutional collection is also thanks to a folklorist.[9] Adolf Spamer (1883–1953, fig. 9), one of the leading representatives of cultural anthropology within academia in the first half of the twentieth century, published his study *Tattooing in German Port Cities* (*Die Tätowierung in den deutschen Hafenstädten*) in 1933.[10] The new aspect of this work was that Spamer approached the theme not with a focus on the tattooed persons but on the imagery and its producers. He described tattooing customs of the time and endeavoured to classify the iconography of widespread motifs. In ethnographic research, Spamer's text made a large contribution to the fact that tattooing is regarded as a significant custom and an autonomous cultural phenomenon. His study is not only important as a fundamental work on the history of the tattoo in Germany;

hat Spamers Text in hohem Maße dazu beigetragen, dass die Tätowierung als ein bedeutendes Brauchtum und eigenständiges kulturelles Phänomen betrachtet wird. Seine Studie ist nicht nur als Grundlagenwerk zur Geschichte des Tattoos in Deutschland von Bedeutung, sondern liefert ebenso biografische Informationen zu Tätowierern und deren Arbeitsweisen sowie Analysen populärer Bildmotive der damaligen Zeit. Auch im Hinblick auf die Warlich-Forschung ist Spamers Publikation eine unverzichtbare Referenz.

Im Rahmen seiner Untersuchung gesammelte Fotografien, Postkarten und Dokumente sind in Spamers Nachlass – der unmittelbar nach seinem Tod 1953 durch die Akademie der Wissenschaften zu Berlin erworben wurde – erhalten geblieben. Ein Teil davon, darunter auch der Tattoo-spezifische, wird heute am Institut für Sächsische Geschichte und Volkskunde in Dresden verwahrt. Als dieses Konvolut im Zusammenhang mit dem Forschungsprojekt zum Nachlass Warlich im Jahr 2016 gesichtet wurde, stieß der Herausgeber dieses Bandes sowohl auf unveröffentlichte Dokumente zu Christian Warlich als auch auf das wohl um 1927 entstandene Vorlagealbum *Buch No. 3* von Karl Finke; 2017 wurde es publiziert.[11] Einige Zeichnungen daraus sind in Spamers Studie abgedruckt, doch war bis dahin nicht bekannt, dass sie aus einem vollständigen – zudem noch existenten – Album stammen.

Nach Finkes Tod geriet seine Arbeit in Vergessenheit. Er, dessen Name „von Hamburg bis in alle Häfen weltbekannt" war, musste seine Stellung schon zu Lebzeiten an den technisch überlegenen Warlich abtreten.[12] Bis heute gilt Warlich als „König der Tätowierer" und Urvater der professionellen Tätowierung in Deutschland.[13]

5
Erste Herausgabe von Warlichs Vorlagealbum, 1981, 12 × 17,5 cm

First edition of Warlich's flash book, 1981, 12 × 17.5 cm

9
Der Volkskundler Adolf Spamer, Fotografie, um 1938

The folklorist Adolf Spamer, photograph, c. 1938

it equally provides biographical information about tattooists and their methods of work as well as analyses of popular pictorial motifs of the time. Spamer's publication is also an indispensable reference with regard to research on Warlich.

Photographs, postcards and documents collected in the course of his investigations have been preserved in Spamer's estate, which was acquired by the Academy of Sciences (Akademie der Wissenschaften) in Berlin immediately after his death in 1953. Part of it, including those elements relating to tattoos, is held today at the Institute for Saxon History and Cultural Anthropology (Institut für Sächsische Geschichte und Volkskunde) in Dresden. When these mixed holdings were viewed in connection with the research project about Warlich's estate in 2016, the editor of this publication stumbled upon unpublished documents regarding Christian Warlich as well as the album *Book No. 3* by Karl Finke, probably dating to 1927; it was published in 2017.[11] Several drawings from it had been reproduced in Spamer's study, but until then it was not known that they derived from a complete – still extant – flash book.

Finke's work faded into obscurity after his death. The man whose name was "world famous, from Hamburg to all distant harbours" was already obliged to relinquish his position during his own lifetime to the technically superior Warlich.[12] To this day, Warlich is regarded as the "King of Tattooists" and the founding father of professional tattooing in Germany.[13]

Around 1930, Warlich and Finke were the only tattooists in St Pauli who ran "proper" tattoo parlours.[14] In those days, according to Paul Cattani, tattooing was mainly carried out in taverns, low-life guesthouses, by prostitutes and pimps, in prisons, on ships and barges, in the circus and in public gardens, usually clandestinely.

oben / *above*
11 — Christian Warlich präsentiert sein Vorlagealbum, Fotografie, 1954
11 — *Christian Warlich shows off his flash book, photograph, 1954*

unten / *below*
14 — Christian Warlich mit einem seiner Vorlageblätter, Fotografie, 1954
14 — *Christian Warlich with one of his flash sheets, photograph, 1954*

Warlich und Finke waren um 1930 die einzigen Tätowierer auf St. Pauli, die „regelrechte" Tätowierstuben betrieben.[14] In jener Zeit wurde laut Paul Cattani hauptsächlich in Kneipen, niederen Herbergen, bei Dirnen und Zuhältern, in Strafanstalten, auf Schiffen und Kähnen, im Zirkus und in öffentlichen Gartenanlagen, meist im Verborgenen, tätowiert. Aus einem Album, das die gängigsten Zeichnungen enthielt, habe man – oft beim Trunke – eine rasche Wahl getroffen.[15] Die Ausführung der Tattoos durch Berufstätowierer wie Finke oder Warlich war eher die Ausnahme; ausgeübt worden sei das Geschäft zu Beginn des 20. Jahrhunderts vornehmlich von erwerbslosen Arbeitern und Handwerkern, Zuhältern, Kupplern, Dirnen, Handwerksburschen auf der Walz sowie Artisten in Zirkus und Varieté.[16] Auch Erhard Riecke berichtet 1925, dass der Akt des Tätowierens zu jener Zeit unter recht einfachen Umständen vor sich ging. Entsprechend der Lebensführung der meisten „Tatauierer" seien die Hefte oft unordentlich, zerrissen und zerschlissen, verschmutzt und abgenutzt. Es bedürfe aber auch keiner sonderlich vornehmen Aufmachung der Vorlagebücher, da der Schwerpunkt der Tätowierung nicht auf ästhetisch-künstlerischem Gebiet liege; dem Akt der Hautpunktur werde kein höheres Gepräge durch irgendeinen religiösen oder sonstigen feierlichen Nimbus verliehen, es entstünden keine hochwertigen Hautgemälde, so Riecke.[17]

Diese Beschreibung trifft keineswegs auf Warlich, sein Album und den Umgang damit zu – es ist vergleichsweise gut erhalten und wurde immer wieder prominent in Szene gesetzt (Abb. 3, 10-11). Doch in der ersten Hälfte des 20. Jahrhunderts kam Tattoo-Vorlagealben wenig Aufmerksamkeit durch die Wissenschaft zu. Ausnahmen bilden ein Bericht von

12 — Vorlageblatt von Christian Warlich, Zeichnungen, Tinte und Wasserfarben auf Papier, 1929, 61,5 × 46 cm
12 — Flash sheet by Christian Warlich, drawings, ink and watercolour on paper, 1929, 61.5 × 46 cm

13 — Vorlageblatt von Christian Warlich, Zeichnungen, Tinte und Wasserfarben auf Papier, vermutlich 1920er-Jahre, 59,5 × 45 cm
13 — Flash sheet by Christian Warlich, drawings, ink and watercolour on paper, prob. 1920s, 59.5 × 45 cm

Fritz Eller aus dem Jahr 1905, in dem er ein ebensolches Album untersucht und abbildet, sowie die Beschreibung eines Musterbuches durch Hugo Luedecke von 1907.[18] Von derartigen Alben, wie sie bis zum frühen 20. Jahrhundert wohl jeder Tätowierer mit sich führte, sind nur wenige erhalten geblieben. Als Tätowierer, in Deutschland beginnend mit Finke und Warlich, zunehmend sesshaft wurden und sich regelrechte Tätowiergeschäfte etablierten, verloren Vorlagebücher (flash books) ihre fundamentale Bedeutung als transportable Referenz. Darauf, dass die Bücher nicht mehr leicht mitzuführen sein mussten, geht möglicherweise das vergleichsweise große Format von Warlichs Album zurück. Nach und nach wurden Vorlageblätter (flash sheets), die man an Studiowänden anbrachte, üblich (Abb. 12-14).[19] Die zunehmende Verfügbarkeit von Reproduktionstechniken (Abb. 15-16) brachte die Möglichkeit mit sich, Vorlagen zu vervielfältigen und anschließend im Versandhandel in der ganzen Welt zu verkaufen. So wurden flashs, die in Schaufenstern und Warteräumen hängen, um Kundschaft anzulocken und zu inspirieren, zum „integralen Bestandteil des Tattoo-Business in Amerika und Westeuropa" und zur Grundlage für das Geschäft jedes Tätowierers.[20]

Während zum flash – auch in jüngster Vergangenheit – eine Vielzahl von Publikationen erschien, blieb die Herausgabe von vollständigen, handgezeichneten historischen Vorlagealben die Ausnahme.[21] Karl Finkes Buch No. 3 sowie Warlichs Album sind bis dato die einzigen Vorlagebücher europäischer Tätowierer, die ediert und als eigenständige Werke veröffentlicht wurden. Als außereuropäische Beispiele sind die Alben von C. H. Fellowes und Ben Corday zu nennen, die in Buchform erschienen.[22]

15-16
Christian Warlich, Reflexkopien von Tätowiervorlagen, vermutlich zwischen den 1930er-Jahren und 1964

Christian Warlich, Reflex-copies of tattoo designs, prob. between the 1930s and 1964

A choice was swiftly made, often over drinks, from an album that contained the most common and popular drawings.[15] The execution of tattoos by a professional tattooist such as Finke or Warlich was more of an exception; the trade was mainly practised in the early twentieth century by unemployed workers and artisans, pimps, brothel madams, prostitutes, wandering journeymen and by circus and music-hall artists.[16] Even in 1925, Erhard Riecke reported that the act of tattooing was often performed in extremely basic conditions at the time. Because of the way in which most of these "tattooists" lived, their albums were often in a disorderly state, torn and tattered, dirty and worn. However, a particularly refined appearance was not required of the flash books, according to Riecke,[17] as the focus of tattooing was not in its aesthetic or artistic quality; the act of puncturing the skin was not imbued with nobler qualities through any religious or other solemn aura, he wrote, and no skin paintings of high quality resulted.

This description applied in no way to Warlich, his album and the handling of it. It is in a comparatively good state of preservation and was repeatedly the object of attention (figs. 3, 10-11). However, in the first half of the twentieth century, scant consideration was accorded to tattoo flash books by scholars. Exceptions to this are a report by Fritz Eller in 1905, in which he examined and reproduced such an album, and the description by Hugo Luedecke of a pattern book in 1907.[18] Of such albums, which probably all tattooists had with them by the early twentieth century, only a few have survived. When tattooists – in Germany starting with Finke and Warlich – increasingly settled down and established proper tattoo parlours, flash books lost their fundamental significance as a portable means of reference. The comparatively large format of Warlich's

Die wenigen noch erhaltenen deutschen Vorlagealben sind größtenteils in privater Hand. Angeregt vom Forschungsprojekt Nachlass Warlich machte ein Sammler das Album vom „Kunsttätowirer & Zeichenkünstler" Peter Kolb (Abb. 17–18) für die Wissenschaft zugänglich. Ferner wurde bekannt, dass noch ein weiteres – bisher unveröffentlichtes – Album von Warlich existiert (Abb. 19). Es enthält 25 Seiten mit Vorlagezeichnungen, die nicht koloriert sind.

Tattoo-Theo und Warlichs Nachlass

Nachdem Warlich 1964 verstorben war, ging nur ein Teil seines Nachlasses an das Museum für Hamburgische Geschichte. Die meisten Objekte übernahm ein Freund der Familie und großer Verehrer Warlichs: Theodor ‚Tattoo-Theo' Vetter (1932–2004). Warlich tätowierte Vetter nicht nur, er war auch ein großväterlicher Mentor und eine Identifikationsfigur für den jüngeren Mann. Nach Warlichs Tod ließ sich Vetter in Gedenken ein Kreuz mit der Inschrift „Opa Warlich" auf die Innenseite seines rechten Oberarms tätowieren.[23]

Bis zu seinem Tod verwahrte Vetter Werke und Objekte aus dem Nachlass Warlichs in seiner Wohnung (Abb. 20). Ihm kommt nicht nur eine entscheidende Rolle im Hinblick auf die Erhaltung dieses Konvolutes zu; auch hat er Warlichs Bekanntheit erhöht und damit zur Rezeption seines Werks beigetragen. Vetter war eine prominente Figur der deutschen Tattoo-Szene, seine Biografie *Tattoo-Theo. Der Tätowierte vom Kiez* wurde im Jahr 2001 veröffentlicht.[24] Weite Teile des Textes handeln vom „König der Tätowierer". Ebenso präsent ist Warlich in den zahlrei-

17
Titelseite des Vorlagealbums von Peter Kolb, Zeichnung, Tinte auf Papier, um 1904, 18 × 23 cm

Title page of Peter Kolb's flash book, drawing, ink on paper, c. 1904, 18 × 23 cm

18
Seite aus dem Vorlagealbum von Peter Kolb, Zeichnungen, Tinte und Wasserfarben auf Papier, um 1904, 18 × 23 cm

Page from Peter Kolb's flash book, drawings, ink and watercolour on paper, c. 1904, 18 × 23 cm

album is possibly attributable to the fact that it was no longer necessary for such books to be carried around easily. Gradually, flash sheets, which were attached to studio walls, became the usual (figs. 12–14).[19] The increasing availability of reproduction techniques (figs. 15–16) made it possible to duplicate designs and then to sell them all over the world by mail order. Thus, flash sheets, hanging in shop windows and waiting rooms to attract and inspire customers, became an "integral part of how tattooists in America and Western Europe operate their businesses" and the basis of every tattooist's business.[20]

Whereas there have been numerous publications about flash, an edition of a complete, hand-drawn historical flash book remained – including recently – the exception.[21] Karl Finke's Book No. 3 and Warlich's album are the only design books to date by European tattooists that have been edited and published as autonomous works. Non-European examples are the albums of C. H. Fellowes and Ben Corday, which have appeared in book form.[22]

The few surviving German flash books are mainly in private hands. Inspired by the research project about Warlich's estate, a collector made the album of the "art tattooist and draughtsman" Peter Kolb (figs. 17–18) available for research. It has also become known that a further, as yet unpublished album by Warlich exists (fig. 19). It consists of twenty-five pages with design drawings that were not coloured.

Tattoo-Theo and Warlich's Estate

After Warlich's death in 1964, only part of his estate passed to the Museum of Hamburg History. Most

20 — Vorlageblätter von Christian Warlich in der Wohnung von Theodor Vetter, Fotografie, vermutlich 1970er-Jahre
20 — *Flash sheets by Christian Warlich in the flat of Theodor Vetter, photograph, prob. 1970s*

chen Medienberichten über ‚Tattoo-Theo', in denen dieser meist in schwärmerischem Ton über sein großes Vorbild spricht.[25] Ferner nutzte Vetter Veranstaltungen wie Tattoo-Conventions, um Warlichs Erbe für die Öffentlichkeit zugänglich zu machen (Abb. 21).[26] Sein Vorhaben, ein Warlich-Museum in der Millerntorwache – die heute zum Museum für Hamburgische Geschichte gehört – zu eröffnen, konnte nicht realisiert werden.[27] Dadurch, dass die Medien immer wieder Beiträge über Vetters Leben und seine Warlich-Sammlung veröffentlichten, riss auch die Berichterstattung über Warlich bis zum Tode Vetters nicht ab. So blieb die bedeutendste Figur der deutschen Tattoo-Geschichte über viele Jahrzehnte auch durch ‚Tattoo-Theo', den „Hüter von Warlichs Vermächtnis", gegenwärtig.[28]

Nach dem Tod Vetters im Jahr 2004 wurde sein Nachlass von dem englischen Sammler William Robinson gekauft; einige Objekte verblieben jedoch im Besitz der Familie.

Warlichs frühe Jahre

Warlich-spezifische Objekte gibt es nicht nur in den Konvoluten im Museum für Hamburgische Geschichte, im Nachlass Spamer am Institut für Sächsische Geschichte und Volkskunde in Dresden und in der Privatsammlung von William Robinson. Viele finden sich auch in der Sammlung Walther Schönfeld am Institut für Geschichte und Ethik der Medizin an der Universität Heidelberg, die umfassend von Igor Eberhard untersucht wurde.[29]

Aufschluss über Warlichs erste Schritte als Tätowierer gibt ein Brief aus dieser Sammlung, den er

19
Seite eines Vorlagealbums von Christian Warlich, Zeichnungen, Tinte auf Karton, vermutlich 1930/40er-Jahre, 26 × 28,5 cm

Page from a flash book by Christian Warlich, drawings, ink on Bristol board, prob. 1930s/1940s, 26 × 28.5 cm

21
Theodor Vetter zeigt einen Teil seiner Warlich-Sammlung auf einer Tattoo-Convention, Fotografie, 1998

Theodor Vetter displays part of his Warlich collection at a tattoo convention, photograph, 1998

items were taken by a friend of the family and a great admirer of Warlich: Theodor Vetter, "Tattoo-Theo" (1932–2004). Warlich not only tattooed Vetter, he was also a grandfatherly mentor and a figure with whom the younger man closely identified. Following Warlich's death, in remembrance, Vetter had a cross with the words "Opa Warlich" (Grandpa Warlich) tattooed on the inside of his upper right arm.[23]

Vetter kept works and objects once belonging to Warlich in his flat until his own death (fig. 20). He not only played a decisive role in the preservation of this assemblage of items; he also increased Warlich's renown and thus contributed to the reception of his work. Vetter was a prominent figure in the German tattoo scene, and a biography of him, Tattoo-Theo: The Tattooed Man from St Pauli (Tattoo-Theo. Der Tätowierte vom Kiez), was published in 2001.[24] *Large parts of the book are devoted to the "King of Tattooists". Warlich is equally present in the numerous media reports about Tattoo-Theo in which the latter speaks of his great role model, usually in tones of adulation.*[25] *Vetter also used events such as tattoo conventions to make Warlich's work available to the public (fig. 21).*[26] *His intention to open a Warlich museum in the Millerntorwache – which now belongs to the Museum of Hamburg History – did not come to fruition.*[27] *As the media repeatedly reported on Vetter's life and his Warlich collection, the reports about Warlich continued until the death of Vetter. Thus, for many decades, the most important figure in German tattoo history remained part of the collective consciousness, partly thanks to Tattoo-Theo, the "guardian of Warlich's legacy".*[28]

After Vetter's death in 2004, his personal effects were purchased by the English collector William Robinson; although the family kept some items.

vermutlich in den frühen 1930er-Jahren verfasste.³⁰ Warlich berichtet darin, er habe sein Elternhaus in Linden/Hannover an seinem 14. Geburtstag im Januar 1905 verlassen, um in die Fremde zu ziehen.³¹ Sein Weg habe ihn zuerst nach Dortmund geführt, wo das Tätowieren zur damaligen Zeit in hoher Blüte gestanden habe.

„Ich lernte dort 4-5 Tätowierer kennen, die als sie merkten, dass sie einen Konkurrenten bekommen sollten, versuchten mich aus Dortmund zu vertreiben. Da ich aber das Tätowieren als eine Kunst betrachtete und mich bemühte der Sache in hygienischer- [?] und künstlerischer Weise gerecht zu werden, verdrängte ich ... die Pfuscher und brachte es soweit, dass ich von Interessenten gern gesehen wurde."

Weiter berichtet Warlich: Er „bereiste mit [s]einer Kunst fast sämtliche Städte Deutschlands." In Hamburg sei er zunächst geblieben und von dort aus dann zur See gefahren. Auf seinen Fahrten habe er ausländische Häfen und Tätowierer kennengelernt, was zur Vervollständigung seiner Tätowierkunst beigetragen habe.

Abgesehen von Warlichs eigener Aussage und einem Artikel der *Münchner Illustrierten Presse* von 1929, in dem es heißt, er sei Soldat der Kriegsmarine gewesen, gab es bisher keinen Nachweis darüber, dass er tatsächlich Seemann war.³² Im Zuge der aktuellen Forschungen konnte sein Stiefenkel ausfindig gemacht werden, der in Besitz eines Reisepasses von Warlich war. Dieses Dokument wurde im Jahr 1920 für „den Seemann Herrn Christian Heinrich Wilhelm Warlich ... welcher zur See fährt", ausgestellt (Abb. 22-23). Auch die Überlieferung, er sei in den Vereinigten Staaten von Amerika gewesen, hat sich bestätigt. Laut

22-23
Reisepass des Seemanns Christian Warlich, 1920

Passport of the sailor Christian Warlich, 1920

Warlich's Early Years

Objects related to Warlich exist not only amongst the holdings of the Museum of Hamburg History, in the Spamer Bequest at the Institute for Saxon History and Cultural Anthropology in Dresden and in William Robinson's private collection. Many may also be found in the Walther Schönfeld Collection at the Institute for Medical History and Ethics (Institut für Geschichte und Ethik der Medizin) at Heidelberg University, which has been thoroughly examined by Igor Eberhard.²⁹

Information about Warlich's first steps as a tattooist is found in a letter from this collection, which he presumably wrote in the early 1930s.³⁰ In it, Warlich recounts that he left his parents' home in Hanover's Linden district on his fourteenth birthday in January 1905 to see the world.³¹ His travels took him first to Dortmund, where tattooing, he wrote, was greatly flourishing at the time:

"There I got to know 4-5 tattooists who tried to drive me out of Dortmund when they realised they would be dealing with a competitor. However, as I regarded tattooing as an art and made efforts to fulfil the task in a hygienic [?] and artistic way, I pushed out ... the amateurs and achieved a position where I was well-regarded by interested persons."

Warlich also related that he "travelled to almost all of the cities in Germany with his art". He stayed for a while in Hamburg and then went to sea from there. On his journeys, he became acquainted with foreign ports and tattooists, which contributed to the completion of his knowledge on the art of tattooing.

Apart from Warlich's own assertions and an article in the Münchner Illustrierte Presse *in 1929 reporting*

24 — Fotografie von Charlie Wagner und Clara Clark in einem Album, das aus dem Nachlass von Christian Warlich stammt, um 1930
24 — Photograph of Charlie Wagner and Clara Clark in an album from the Estate of Christian Warlich, c. 1930

Aussage seines Enkels war er Heizer auf dem HAPAG-Passagierschiff „Imperator" mit Kurs New York, was den Aufzeichnungen der Seekasse entspricht: Warlich hat im Jahr 1914 auf der „President Lincoln" und dem „Imperator" angeheuert.³³

Einiges spricht dafür, dass er auf seinen Fahrten den prominenten US-amerikanischen Tätowierer Charlie Wagner (1875–1953) aus New York City kennenlernte (Abb. 24). In einem Brief an den Tätowierer August ‚Cap' Coleman (1884–1973) aus dem Jahr 1938 erwähnt Warlich: „I have had connections with Charlie Wagner of [the] New York Bowery for the last 30 years and visited him in person in 1910."³⁴ Ein weiteres Indiz für die Bekanntschaft mit Wagner ist Warlichs Aussage in einem Zeitschriften-Artikel aus dem Jahr 1950:

*„Wissen Sie', sagt er begeistert, ‚einen menschlichen Körper in seiner Gesamtplastik mit einer umfassenden Komposition zeichnerisch und farbig durchzumodellieren', (seine Arme gestikulieren michelangelesk durch die Luft) ‚das ist schon eine Kunst, dir mir so leicht keiner nachmacht. Charlie Wagner, New York City, bei dem ich jahrelang gearbeitet habe, der konnte das meisterhaft. Sein Schlagwort war immer: ‚a tattoo must be black'. Keine dünnen Linien stechen, sondern kräftig modellieren – wie die Japaner. Sehen Sie mal, diese amerikanische Miss zeigt Charles [sic] Arbeit. Auf der Brust im Flaggenbukett das Porträt Georges [sic] Washingtons, auf den Unterschenkeln Heiligenbilder, – der reinste Alte Meister!'"*³⁵

Es gibt keine weiteren Belege dafür, dass Warlich tatsächlich bei Wagner gearbeitet hat. Sollten sie sich wirklich kennengelernt haben, fand sicherlich ein Austausch von Tätowiermotiven statt. In der Tat hing

Seite / *Page* 89
29 — Warlich-Vorlageblätter im Fenster der Gastwirtschaft Robert Schnorf in der Kieler Straße 44, Fotografie, um 1919
29 — *Warlich flash sheets in the window of Robert Schnorf's tavern at Kieler Strasse 44, photograph, c. 1919*

an Wagners Arbeitsplatz eine Zeichnung des Motivs *Der Ruin des Mannes*, das sich auch im vorliegenden Album Warlichs befindet.³⁶

Was den Austausch von Tattoo-Vorlagen anbelangt, gibt es weitere Verbindungen zu US-amerikanischen Tätowierern: In Albert Parrys 1933 veröffentlichtem Buch *Tattoo. Secrets of a Strange Art* sind Zeichnungen des Tätowierers Robert ‚Bob' Wicks (1902-1990) reproduziert, von denen es auch Versionen in Warlichs Vorlagealbum gibt (Abb. 25-28).³⁷ Wenn man bedenkt, dass das Album vermutlich 1934 entstand,³⁸ lässt sich durchaus vermuten, dass Warlich von Wicks Motiven inspiriert wurde, sie leicht modifizierte und in sein Vorlagealbum übernahm. Auch gibt es derartige Parallelen mit Tätowiervorlagen, die das Chicago Tattoo Supply House – „World's largest manufacturers of tattooing supplies" – vertrieb.³⁹ In den 1930er-Jahren hatte das von William ‚Frisco Bill' Moore gegründete Unternehmen eine Zweigstelle in der Ohlsdorfer Straße 2 in Hamburg.⁴⁰ Dokumente, die belegen könnten, dass Warlich dort Kunde war, sind nicht überliefert – denkbar ist es aber durchaus.

Im August 1914 heiratete Warlich in Hamburg, 1917 taucht sein Name erstmals im *Hamburger Adressbuch* auf – gemeldet als Arbeiter, wohnhaft in der Erichstraße 33.⁴¹ Laut Adolf Spamer betrieb Warlich seine Tätowiergaststätte seit 1919 in der Kieler Straße 44 auf St. Pauli.⁴² Im Jahr 1948 wurde diese in die Clemens-Schultz-Straße umbenannt.⁴³ Am 22. Oktober 1921 meldete er seine Schankwirtschaft an, im November 1962 erst sein Tätowiergewerbe.⁴⁴ Als „Tag der Betriebs-Eröffnung" gab er hier – über 40 Jahre rückwirkend – ebenfalls den 22. Oktober 1921 an. Eine Fotografie (Abb. 29) deutet darauf hin, dass Warlich zunächst in der Gaststätte von Robert Schnorf als

25-28
Zeichnungen von Bob Wicks, um 1933 (links), im Vergleich zu Warlich-Designs (rechts), um 1934

Drawings by Bob Wicks, c. 1933 (left), compared to Warlich's designs (right), c. 1934

that he had served in the navy, no evidence had emerged until now to confirm that he truly was a sailor.³² In the course of the current research it was possible to find his step-grandson, who was in possession of a passport that belonged to Warlich. This document was issued in 1920 for "the sailor Mr Christian Heinrich Wilhelm Warlich … who goes to sea" (figs. 22-23). Reports that he was also in the United States of America have also been confirmed. According to his grandson, he was a stoker on the HAPAG, Hamburg-American Line passenger ship Imperator bound for New York, which corresponds to the records of the seamen's insurance agency, the Seekasse: Warlich was hired in 1914 on the President Lincoln and the Imperator.³³

There are good reasons to believe that he met the eminent American tattooist Charlie Wagner (1875-1953) from New York City on his voyages (fig. 24). In a letter to the tattooist August "Cap" Coleman (1884-1973) written in 1938, Warlich mentioned, "I have had connections with Charlie Wagner of [the] New York Bowery for the last 30 years and visited him in person in 1910."³⁴ A further indication of his acquaintance with Wagner is Warlich's statement in a magazine article from 1950:

"'You know', he says enthusiastically, 'to thoroughly model a human body in its whole three-dimensionality with a comprehensive composition in drawing and colour' (his arms gesticulate through the air in the manner of Michelangelo) 'is an art at which no one can easily imitate me. Charlie Wagner, New York City, with whom I worked for years – he was a master at it. His motto was always "a tattoo must be black". Don't prick in thin lines but powerful modelling – like the Japanese. Have a look – this American girl demonstrates

Gastwirtschaft und Frühstücks-Lokal
Robert Schnorf

Chr. Warlich

Tivoli BIER

Tivoli BIER

Gastwirtschaft und Frühstücks-Lokal
Telefon: Merkur ...

TIVOLI BIER

44

Er ist da, der König der Tätowierer Chr. Warlich.

Der Meister

Hamburg St Pauli Kielerst. 44

Separat

The best electric Tattooing Artist

Entfernung von Tätowierungen unter Garantie

30 Jahre Praxis

Ausführung von Tätowierungen in allen Farben

Gebt Euren Körper nicht in die Hände von Pfuschern

Referenzen aus allen Teilen der Welt

Er ist da, der König der Tätowierer !!! Christian Warlich
Hamburg-St. Pauli, Kielerstr. 44, Wirtschaft

Alles was der männliche Körper ausdrücken soll, steche ich ein:

Politik,
Erotik,
Athletik,
Aesthetik,
Religiös !!

in sämtl. Farben nur elektrisch an allen Stellen.

Streng reell!

Wundervollste Muster!

Freie Auswahl!

Nach persönl. Geschmack

Giftfrei!

Unverwüstlich!

20 Jahre Praxis.

Streng reell!!!

Separat.

Entfernung von Tätowierungen unter Garantie, ohne Stechen, ohne Schneiden.

Prof. Electric Christian Warlich, Tattooing Artist.

Gebt Euren Körper nicht in die Hände von Pfuschern.
Meine Tätowierungen dauern über den Tod hinaus.
Referenzen aus allen Hafenstädten der Welt.

Seite / *Page* 90
32 — Werbekarte, vor 1948, 11 × 8,5 cm
32 — *Advertising card, before 1948, 11 × 8.5 cm*

Seite / *Page* 90
33 — Werbekarte, vor 1948, 13,8 × 8,3 cm
33 — *Advertising card, before 1948, 13.8 × 8.3 cm*

Tätowierer arbeitete und den Betrieb dann übernahm.[45] Warlichs Gastwirtschaft, die bekannt für den Ausschank von Grog war, sei zunächst eine „Kneipe mit ein bisschen Tätowierbetrieb und später ein Tattoo-Geschäft mit ein bisschen Kneipenbetrieb" gewesen (Abb. 30), so sein Enkel.[46]

Die Tattoo-Legende und der „Heilige Gral"

In dem separierten Tatowierbereich seiner Gaststätte (Abb. 31) tätowierte Warlich in der Zeit der Weimarer Republik, des Nationalsozialismus, unter britischer Besatzung sowie in der Bundesrepublik Deutschland.[47] Warlich pflegte einen internationalen Austausch mit Tätowierern, aber auch mit oben genannten Wissenschaftlern wie Schönfeld und Spamer. Er vertrieb Tätowiermaterial und verkaufte es an Tattoo-Interessierte ebenso wie an Hautkliniken. Warlich vermarktete seine Arbeit und hob das Tätowiergewerbe in Deutschland auf eine neue, professionelle Ebene. Dies gelang ihm durch den branchenübergreifenden Austausch und sein fachkundiges Auftreten in der Presse, die ihm stets wohlgesinnt war. Ebenso entscheidend waren seine seriöse und bodenständige Art sowie der gekonnte Einsatz seiner Vorlageblätter und Werbekarten (Abb. 32-33), sowohl am Ort des Geschehens, in der Tätowierstube, als auch in Form von Reproduktionen in wissenschaftlichen Publikationen und Medienberichten. Diese Faktoren trugen dazu bei, dass Warlich als Urvater der gewerblichen Tätowierung in Deutschland gilt.

Doch wie wurde der Hamburger Gastwirt und Tätowierer – der übrigens auch ein Pionier der Tattoo-Entfernung war (Abb. 34-35) – in der Zeit seines

30
Christian Warlich hinter dem Tresen seiner Gastwirtschaft, Fotografie, vermutlich um 1960

Christian Warlich behind the bar of his tavern, photograph, prob. c. 1960

31
Christian Warlich im Tätowierbereich seiner Gaststätte, Fotografie, vermutlich 1930er-Jahre

Christian Warlich in the tattooing area of his tavern, photograph, prob. 1930s

Charles's work. A portrait of George Washington in the bouquet of flags on her breast, pictures of saints on her lower legs – a true Old Master!'"[35]

There is no other evidence that Warlich indeed worked for Wagner. If they truly did meet, an exchange of tattooing motifs must surely have taken place. In fact, a drawing hung where Wagner worked of the motif Man's Ruin, *which is also found in the album by Warlich presented here.*[36]

As far as the exchange of tattoo designs is concerned, there are further connections to tattooists in the United States: Albert Parry's book Tattoo: Secrets of a Strange Art, *published in 1933, reproduces drawings by the tattooist Bob Wicks (1902-1990) of which versions also appear in Warlich's flash book (figs. 25-28).*[37] *Bearing in mind that the album was probably made in 1934,*[38] *it may certainly be presumed that Warlich was inspired by Wicks's motifs, modified them slightly and adopted them for his own flash book. Such parallels also exist with tattoo designs sold by the Chicago Tattoo Supply House – "World's largest manufacturers of tattooing supplies".*[39] *In the 1930s, this company, founded by William "Frisco Bill" Moore, had a branch at Ohlsdorfer Strasse 2 in Hamburg.*[40] *No documents have survived to show that Warlich was a customer there, but it is certainly plausible.*

In August 1914, Warlich was married in Hamburg, and in 1917, his name appears for the first time in Hamburg's address book – registered as a worker living at Erichstrasse 33.[41] *According to Adolf Spamer, Warlich ran his tattooing tavern at Kieler Strasse 44 in St Pauli from 1919.*[42] *In 1948, the street was renamed Clemens-Schultz-Strasse.*[43] *He registered his tavern with the authorities on 22 October 1921 yet did not register his*

Seite / Page 92

34 — Warlich entfernt ein Tattoo mithilfe eines chemischen Verfahrens, Fotografie, vermutlich um 1936
34 — *Warlich removes a tattoo with the aid of a chemical process, photograph, prob. c. 1936*

35 — Ein Vorlageblatt bewirbt die Tattoo-Entfernung anhand von abgelösten Tätowierungen, Zeichnungen, Fotografien und menschliche Haut auf Papier, nach 1948, 77 × 61 cm (Rahmen)
35 — *A flash sheet advertising tattoo removal, displaying removed tattoos, drawings, photographs and human skin on paper, after 1948, 77 × 61 cm (frame)*

tattooing business until November 1962.[44] *But he also gave the "day when the business opened" – more than forty years retrospectively – as 22 October 1921. A photograph (fig. 29) suggests that Warlich first worked in Robert Schnorf's pub as a tattooist and then took over the business.*[45] *Warlich's tavern, which was known for serving grog, was originally a "pub with a bit of tattooing business and later a tattoo parlour with a bit of pub business" (fig. 30) according to his grandson.*[46]

The Tattoo Legend and the "Holy Grail"

In the separate tattooing area of his tavern (fig. 31), Warlich carried out tattoos in the years of the Weimar Republic, National Socialism, British occupation and the Federal Republic of Germany.[47] *Warlich maintained international contacts to tattooists but also to scholars, for example the aforementioned Schönfeld and Spamer. He sold tattooing materials to those who were interested in tattoos as well as to skin clinics. Warlich marketed his work and raised the tattooing trade in Germany to a new, professional level. He succeeded in this through interdisciplinary exchanges and appearances as an expert in the press, which was always well disposed to him. Equally decisive were his trustworthy and down-to-earth manner as well as the skilful use of his flash sheets and advertising cards (figs. 32–33), both in his tattoo parlour and, thanks to reproductions, in scholarly publications and media reports. These factors contributed to Warlich's image as the founding father of commercial tattooing in Germany.*

But how did this publican and tattooist from Hamburg – who was also, incidentally, a pioneer of tattoo removal (figs. 34–35) – become a leading figure of

36 — Verkauf eines Raubdrucks der ersten Veröffentlichung von Warlichs Vorlagealbum, Instagram-Post, 2015
36 — *Sale of a pirated printing of the first publication of Warlich's flash book, Instagram post, 2015*

37 — Werbeanzeige für die sechste Ausgabe des *Tattoo Historian*, 1984
37 — *Advertisement for the sixth edition of* Tattoo Historian, *1984*

41 — Instagram-Post von @theblackholetattoo, Zeichnung von ‚Uptown Danny' May, 2019
41 — *Instagram post by @theblackholetattoo, drawing by "Uptown Danny" May, 2019*

rechts / *right*
40 — Flyer für die „Warlich Woche" im Tattoo-Studio Endless Pain in Hamburg, 1996, 21 × 14,9 cm
40 — *Flyer for "Warlich Week" at the Endless Pain tattoo studio in Hamburg, 1996, 21 × 14.9 cm*

Heiko **TOP NOTCH TATTOOING** Victoriastr. 28 45770 Marl ☎ 02365/43407

Frank **ENDLESS PAIN** Erichstr. 1 20359 Hamburg ☎ 040/310170

Pogo **PERMANENT SENSATIONS** Münzgrabenstr. 35 8010 Graz/Austria ☎ 0043/316/831455

PRÄSENTIEREN DIE

WARLICH WOCHE

VOM 7.10. - 12.10.96 BEI ENDLESS PAIN IN HAMBURG
TÄTOWIERUNGEN NACH DEN VORLAGEN VON CHRISTIAN WARLICH ZU DEN PREISEN VON
1950

Jawohl liebe Leute, dies ist kein Witz…Originaltätowierungen des Hamburger Tätowierkönigs zu den damaligen Preisen. Etwa ein Anker für 7,– DM oder ein Segelschiff für 15,– DM usw. Wir erwarten jedoch eine großzügige Spende zuzüglich zum Originalpreis. Hängt also eine „Null" an den Preis und ihr seid dabei. Bei dem Anker wären das also 7,– DM (Honorar für den Tätowierer) + 70,– DM Spende, zusammen 77,– DM.
Sämtliche Spenden, die in der „Warlich-Woche" erwirtschaftet werden, sollen dazu verwandt werden, Original-vorlagen von Christian Warlich zu erstehen. Sämtliche Vorlagen / Fotos, die nach dieser Woche erstanden werden können, sollen dann dem „Tattoo-Museum Amsterdam" gestiftet werden. Frank, Pogo und Heiko werden in dieser Woche ausschließlich Christian Warlich-Motive tätowieren. Sichert Euch also rechtzeitig Euren Termin für einen echten Klassiker und unterstützt durch Eure Spende das „Tattoo-Museum Amsterdam".

Schaffens zu einer Leitfigur der globalen Tattoo-Kultur? In erster Linie waren es die Qualität seiner Arbeiten und seine künstlerische Handschrift, die Tätowierer bis heute schätzen. Dies macht Warlich zu einem der relevantesten Tätowierer nicht nur seiner, sondern auch der heutigen Zeit. Nach wie vor dienen Warlichs Zeichnungen als Vorlagen für zeitgenössische Tätowierungen. Der 2016 im Tätowiermagazin erschienene Artikel „Der Heilige Gral" vermittelt eine Vorstellung von der Bedeutung, die Warlichs Vorlagealbum als Inspirationsquelle für Tätowierer auf der ganzen Welt hat.[48] Die Tatsache, dass die begehrte erste Ausgabe des Albums vergriffen war, führte gar dazu, dass im Jahr 2015 ein Raubdruck angeboten wurde (Abb. 36). Der Instagram-Hashtag „#inspiredbywarlich" dokumentiert hunderte aktuelle Warlich-inspirierte Tattoos, die allein in den letzten Jahren gepostet wurden.[49]

Doch die Tattoo-Szene hat Warlich auch in den Dekaden vor der Nutzung von Sozialen Medien und fernab des Internets rezipiert (Abb. 37). Seine Vorlagen dienen nicht nur als Anregung für Tätowierungen, auch finden sie sich auf verschiedenen Merchandise-Artikeln (Abb. 38) oder Textilien – wie auf einem Hawaiihemd aus den 1990er-Jahren (Abb. 39).

Auch Veranstaltungen wie Warlich-Walk-Ins tragen – damals (Abb. 40) wie heute (Abb. 41) – dazu bei, dass Warlichs Vermächtnis ein wesentlicher Bestandteil der Tätowierkultur bleibt.

Ole Wittmann
Unter Mitarbeit von Chriss Dettmer

39
Hawaiihemd mit Motiven aus Warlichs Vorlagealbum, 1990er-Jahre

Hawaiian shirt with motifs from Warlich's flash book, 1990s

38
Warlich-inspirierter Aufnäher, 2019, Durchmesser 10 cm

Sew-on patch inspired by Warlich, 2019, diameter 10 cm

global tattoo culture during his active years? It was primarily the quality of his work and his artistic signature that tattooists continue to value to this very day. This makes Warlich one of the most relevant tattooists not only of his own times but also of ours. Warlich's drawings still serve as models for contemporary tattoos. The article "The Holy Grail" ("Der Heilige Gral"), which appeared in Tätowiermagazin in 2016, conveys an impression of the importance of Warlich's flash book as a source of inspiration for tattooists all over the world.[48] The fact that the coveted first edition of this album was sold out even led to the printing of a pirated edition in 2015 (fig. 36). The Instagram hashtag "#inspiredbywarlich" documents hundreds of contemporary Warlich-inspired tattoos that have been posted in recent years alone.[49]

However, Warlich also enjoyed a reception in the tattoo scene in the decades before the use of social media and without the Internet (fig. 37). His designs not only serve as an impulse for tattoos; they can also be found on various articles of merchandise (fig. 38) and clothing – for example, on a Hawaiian shirt from the 1990s (fig. 39). Events such as Warlich walk-ins also – in the past (fig. 40) as today (fig. 41) – help make Warlich's legacy an essential part of tattoo culture.

Ole Wittmann
In collaboration with Chriss Dettmer

ANMERKUNGEN / NOTES

1 Christian Heinrich Wilhelm Warlich wurde am 7. Januar 1891 in Linden/Hannover geboren. Er starb am 27. Februar 1964 im Allgemeinen Krankenhaus Altona in Hamburg. Die Beisetzung erfolgte auf dem Friedhof Ohlsdorf. Daten aus: Stadtarchiv Hannover, StA 227_26; Staatsarchiv Hamburg, Bestand Sterberegister, Signatur 332-5_5498, Urkunde Nr. 461; Sterbeanzeige in: Hamburger Abendblatt, Nr. 52, 2.3.1964, S. 5.
2 Hävernick war von 1946 bis 1973 Direktor des Museums für Hamburgische Geschichte. Biografische Daten aus: Universität Hamburg, Hamburger Professorinnen- und Professorenkatalog, www.hpk.uni-hamburg.de/resolve/id/cph_person_00000566 (21.2.2019).
3 Aus einem Brief von Hävernick an Magdalena Warlich vom 29.7.1964. Das Dokument befindet sich im Institut für Volkskunde/Kulturanthropologie an der Universität Hamburg. Weiterführend zum Umfang des Ankaufs siehe Ulrich Bauche, „Nachlass des Tätowierers Christian Warlich", in: Beiträge zur deutschen Volks- und Altertumskunde, Nr. 11, 1967, S. 107–108.
4 Adolf Spamer, *Die Tätowierung in den deutschen Hafenstädten. Ein Versuch zur Erfassung ihrer Formen und ihres Bildgutes*, hrsg. von Markus Eberwein, Werner Petermann, München 1993, zuerst erschienen 1933, in: Niederdeutsche Zeitschrift für Volkskunde, Nr. 11, S. 1–55; 129–182. Herbert Bellmann, „Die Tatauierung", in: Handbuch der Deutschen Volkskunde, Nr. 3 [1934-1938], S. 57–65. Walther Schönfeld, *Körperbemalen, Brandmarken, Tätowieren. Nach griechischen, römischen Schriftstellern, Dichtern, neuzeitlichen Veröffentlichungen und eigenen Erfahrungen, vorzüglich in Europa*, Heidelberg 1960. Peter Köster, „Prof. Electric. Der König der Tätowierer", in: Münchner Illustrierte Presse, Nr. 19, 12.5.1929, S. 614. O. V., „Euren Körper den Fachleuten", in: Die Zeit, Nr. 43, 25.10.1956, S. 8. Gottfried Gülicher, „So was gibt's", Fernsehbeitrag des Nord- und Westdeutschen Rundfunkverbandes (NWRV), 19.6.1959. Siehe hierzu: Alina Tiews, Ole Wittmann, „,So was gibt's!' – Tattoos im Nachkriegsfernsehen", in: Hamburger Flimmern, Nr. 24, 2017, S. 10–13.
5 Werner Rittich, „,König der Tätowierer' von St. Pauli erhielt jetzt einen Platz im Museum", in: Hamburger Abendblatt, Nr. 73, 27.3.1965, S. 8.
6 Stephan Oettermann (Hrsg.), *Christian Warlich. Tätowierungen. Vorlagealbum des Königs der Tätowierer*, Dortmund 1981.
7 Im Unterschied zu den 1981, 1987 und 1991 veröffentlichten Reproduktionen des Vorlagealbums (Buchformat 12 × 17,5 cm) haben die im vorliegenden Band eine höhere Abbildungsqualität und sind in Originalgröße wiedergegeben.
8 Zum Forschungsprojekt siehe www.nachlasswarlich.de; Ralph Alexowitz, *Unter die Haut – Der Hamburger Tattoo-Forscher Ole Wittmann*, Fernsehbeitrag des Norddeutschen Rundfunks (NDR), 23.3.2017; Kilian Trotier, „Geschichte mit gravierenden Folgen", in: Die Zeit (Hamburgausgabe), Nr. 17, 20.4.2017, S. 1; Karin Moser, *Tattoos: zwischen Knast und Kunst*, Fernsehbeitrag NZZ Format, 14.9.2017; Oliver Steinkrüger, *Nachlass Christian Warlich*, Dokumentarfilm der Reihe Tattooing Über Alles, 2018.

1 Christian Heinrich Wilhelm Warlich was born on 7 January 1891 in the Linden of district Hanover. He died on 27 February 1964 in the general hospital of Hamburg-Altona. He was buried in the Ohlsdorf Cemetery. Dates from: Stadtarchiv Hannover, StA 227_26; Staatsarchiv Hamburg, Bestand Sterberegister, Signatur 332-5_5498, Urkunde no. 461; obituary in: Hamburger Abendblatt, no. 52, 2 March 1964, p. 5.
2 Hävernick was Director of the Museum of Hamburg History from 1946 to 1973. Biographical data from: Universität Hamburg, Hamburger Professorinnen- und Professorenkatalog, www.hpk.uni-hamburg.de/resolve/id/cph_person_00000566 (accessed on 21 February 2019).
3 From a letter from Hävernick to Magdalena Warlich, 29 July 1964. The document is in the Institute for Cultural Anthropology (Institut für Volkskunde/Kulturanthropologie) at the University of Hamburg. On the extent of the purchase, see Ulrich Bauche, "Nachlass des Tätowierers Christian Warlich", in: Beiträge zur deutschen Volks- und Altertumskunde, no. 11, 1967, pp. 107–108.
4 Adolf Spamer, Die Tätowierung in den deutschen Hafenstädten. Ein Versuch zur Erfassung ihrer Formen und ihres Bildgutes, ed. Markus Eberwein and Werner Petermann, Munich 1993, first published 1933, in: Niederdeutsche Zeitschrift für Volkskunde, no. 11, pp. 1–55; 129–182. Herbert Bellmann, "Die Tatauierung", in: Handbuch der Deutschen Volkskunde, no. 3 [1934-1938], pp. 57–65. Walther Schönfeld, Körperbemalen, Brandmarken, Tätowieren. Nach griechischen, römischen Schriftstellern, Dichtern, neuzeitlichen Veröffentlichungen und eigenen Erfahrungen, vorzüglich in Europa, Heidelberg 1960. Peter Köster, "Prof. Electric. Der König der Tätowierer", in: Münchner Illustrierte Presse, no. 19, 12 May 1929, p. 614. Unnamed author, "Euren Körper den Fachleuten", in: Die Zeit, no. 43, 25 October 1956, p. 8. Gottfried Gülicher, "So was gibt's", television report by Nord- und Westdeutscher Rundfunkverband (NWRV), 19 June 1959. See also: Alina Tiews and Ole Wittmann, "'So was gibt's!' – Tattoos im Nachkriegsfernsehen", in: Hamburger Flimmern, no. 24, 2017, pp. 10–13.
5 Werner Rittich, "'König der Tätowierer' von St. Pauli erhielt jetzt einen Platz im Museum", in: Hamburger Abendblatt, no. 73, 27 March 1965, p. 8.
6 Stephan Oettermann (ed.), Christian Warlich. Tätowierungen. Vorlagealbum des Königs der Tätowierer, Dortmund 1981.
7 Unlike the reproductions of the flash book published in 1981, 1987 and 1991 (books with a format of 12 × 17.5 cm), those in this publication are of higher quality and are reproduced in the original size.
8 On the research project, see www.nachlasswarlich.de; Ralph Alexowitz, Unter die Haut – Der Hamburger Tattoo-Forscher Ole Wittmann, television report by Norddeutscher Rundfunk (NDR), 23 March 2017; Kilian Trotier, "Geschichte mit gravierenden Folgen", in: Die Zeit (Hamburg edition), no. 17, 20 April 2017, p. 1; Karin Moser, Tattoos: zwischen Knast und Kunst, television report by NZZ Format, 14 September 2017; Oliver Steinkrüger, Nachlass Christian Warlich, documentary film in the series Tattooing Über Alles, 2018.

9 Karl Friedrich August Finke wurde am 20. April 1866 in Aschersleben geboren. Er starb am 15. Dezember 1935 in Altona. Daten aus: Cecilia De Laurentiis, „Der Tätowierer Karl Finke. Zu den Anfängen der professionellen Tätowierung in Hamburg", in: Ole Wittmann (Hrsg.), *Karl Finke. Buch No. 3. Ein Vorlagealbum des Hamburger Tätowierers/A Flash Book by the Hamburg Tattooist*, Henstedt-Ulzburg 2017, S. 118-139. Zitat aus: Ludwig Jürgens, *Sankt Pauli. Bilder aus einer fröhlichen Welt*, Hamburg 1930, S. 19-23, hier S. 23.
Inhalte folgender Passage aus: Ole Wittmann, „von Hamburg bis in alle Seehäfen weltbekannt'. Über den einst berühmtesten Tätowierer von St. Pauli", in: Ole Wittmann (Hrsg.) 2017, S. 3-15 sowie Ole Wittmann, *Tattoos in der Kunst. Materialität - Motive - Rezeption*, Berlin 2017, S. 34.

10 Spamer 1993 [1933].

11 Wittmann (Hrsg.) 2017.

12 Jürgens 1930, S. 22.

13 Zur Bezeichnung Warlichs als „König der Tätowierer" vgl. Annette Stiekele, „Das Leben des ‚Königs der Tätowierer' in Hamburg", in: *Hamburger Abendblatt*, 28.2.2017, www.abendblatt.de/nachrichten/article209774597/Das-Leben-des-Koenigs-der-Taetowierer-in-Hamburg.html (26.2.2019). Siehe auch Rittich 1965, S. 8.

14 Spamer 1993 [1933], S. 63.

15 Paul Cattani, *Das Tatauieren. Eine monographische Darstellung vom psychologischen, ethnologischen, medizinischen, gerichtlich-medizinischen, biologischen, histologischen und therapeutischen Standpunkt aus*, Basel 1922, S. 30.

16 Cattani 1922, S. 47. Weiterführend siehe Spamer 1993 [1933], S. 40-43.

17 Erhard Riecke, *Das Tatauierungswesen im heutigen Europa*, Jena 1925, S. 28. Zur Tattoo-Geschichte Europas siehe Anna Friedman, *The World Atlas of Tattoo*, London 2015, S. 128-141.

18 Fritz Eller, „Ein Vorlagenbuch für Tätowierungen", in: *Archiv für Kriminal-Anthropologie und Kriminalistik*, Nr. 19, 1905, S. 60-67, Hugo E. Luedecke, „Erotische Tätowierungen", in: *Anthropophyteia*, Bd. IV, 1907, S. 75-83, hier S. 83.

19 Vgl. Spamer 1993 [1933], S. 38. Zur Geschichte des *flash* siehe Matt Lodder, „From Paper Onto Skin/Vom Papier auf die Haut", in: Edgar Hoill, Matthias Reuss (Hrsg.), *Tattoo Masters Flash Collection. Selected Styles Around the World*, 2 Bde., Aschaffenburg 2015, S. 8-11.

20 Lodder 2015, S. 10.

21 Beispielhaft seien folgende Publikationen zu Vorlageblättern und -zeichnungen genannt: Donald E. T. Hardy, *Flash from the Past: Classic American Tattoo Designs 1890-1965*, Honolulu 1995; Donald E. T. Hardy (Hrsg.), *Pierced Hearts and True Love. A Century of Drawings for Tattoos*, Ausst.-Kat. New York, The Drawing Center, Honolulu 1995; Jonathan Shaw, *Vintage Tattoo Flash: 100 Years of Traditional Tattoos from the Collection of Jonathan Shaw*, New York 2016.

9 Karl Friedrich August Finke was born on 20 April 1866 in Aschersleben. He died on 15 December 1935 in Altona. Dates from: Cecilia De Laurentiis, "The Tattooist Karl Finke: On the beginnings of professional tattooing in Hamburg", in: Ole Wittmann (ed.), Karl Finke. Buch No. 3. Ein Vorlagealbum des Hamburger Tätowierers/A Flash Book by the Hamburg Tattooist, Henstedt-Ulzburg 2017, pp. 118-139. Quote from: Ludwig Jürgens, Sankt Pauli. Bilder aus einer fröhlichen Welt, Hamburg 1930, pp. 19-23, here p. 23.
Contents of the following passage from: Ole Wittmann, "'World famous, from Hamburg to all distant harbours': On the once-renowned tattoo artist of St. Pauli", in: Ole Wittmann (ed.) 2017, pp. 3-15 and Ole Wittmann, Tattoos in der Kunst. Materialität - Motive - Rezeption, Berlin 2017, p. 34.

10 *Spamer 1993 [1933].*

11 *Wittmann (ed.) 2017.*

12 *Jürgens 1930, p. 22.*

13 *On the description of Warlich as "King of the Tattooists", see Annette Stiekele, "Das Leben des 'Königs der Tätowierer' in Hamburg", Hamburger Abendblatt, 28 February 2017, www.abendblatt.de/nachrichten/article209774597/Das-Leben-des-Koenigs-der-Taetowierer-in-Hamburg.html (accessed 26 February 2019). See also Rittich 1965, p. 8.*

14 *Spamer 1993 [1933], p. 63.*

15 *Paul Cattani, Das Tatauieren. Eine monographische Darstellung vom psychologischen, ethnologischen, medizinischen, gerichtlich-medizinischen, biologischen, histologischen und therapeutischen Standpunkt aus, Basel 1922, p. 30.*

16 *Cattani 1922, p. 47. For further details, see Spamer 1993 [1933], pp. 40-43.*

17 *Erhard Riecke, Das Tatauierungswesen im heutigen Europa, Jena 1925, p. 28. On European tattoo history, see Anna Friedman, The World Atlas of Tattoo, London 2015, pp. 128-141.*

18 *Fritz Eller, "Ein Vorlagenbuch für Tätowierungen", in: Archiv für Kriminal-Anthropologie und Kriminalistik, no. 19, 1905, pp. 60-67. Hugo E. Luedecke, "Erotische Tätowierungen", in: Anthropophyteia, vol. IV, 1907, pp. 75-83, here p. 83.*

19 *See Spamer 1993 [1933], p. 38. For the history of flash, see Matt Lodder, "From Paper onto Skin/Vom Papier auf die Haut", in: Edgar Hoill and Matthias Reuss (eds.), Tattoo Masters Flash Collection: Selected Styles Around the World, 2 vols., Aschaffenburg 2015, pp. 8-11.*

20 *Lodder 2015, p. 8.*

21 *The following publications serve as examples for flash sheets and drawings: Donald E. T. Hardy, Flash from the Past: Classic American Tattoo Designs 1890-1965, Honolulu 1995; Donald E. T. Hardy (ed.), Pierced Hearts and True Love: A Century of Drawings for Tattoos, exh. cat. The Drawing Center, New York, Honolulu 1995; Jonathan Shaw, Vintage Tattoo Flash: 100 Years of Traditional Tattoos from the Collection of Jonathan Shaw, New York 2016.*

22 *William Sturtevant (ed.), C. H. Fellowes: The Tattoo Book, Princeton 1971. For further information, see Carmen Nyssen, C. H. Fellowes: A 48 Year Old Tattoo Mystery Solved,*

22 William Sturtevant (Hrsg.), *C. H. Fellowes. The Tattoo Book*, Princeton 1971. Weiterführend siehe Carmen Nyssen, *C. H. Fellowes. A 48 Year Old Tattoo Mystery Solved*, Buzzworthy Tattoo History, 28.5.2015, www.buzzworthytattoo.com/tattoo-history-research-articles/c-h-fellowes-a-48-year-old-tattoo-mystery-solved/ (26.2.2019). Donald E. T. Hardy (Hrsg.), *Ben Corday. Tattoo Travel Book*, San Francisco 2010.
23 Uli Edel, *Tattoo. Der illustrierte Mensch*, Fernsehbeitrag des Österreichischen Rundfunks (ORF), 12.9.1986.
24 Marcel Feige, *Tattoo-Theo. Der Tätowierte vom Kiez. Die Biographie der großen Hamburger Tattoo-Legende*, Berlin 2001.
25 Zwei vergleichsweise umfangreiche Berichte über Vetter: Thorsten Koch, „Tattoo Theo. Ein Leben für die Tätowierung", in: *Tätowiermagazin*, Nr. 29, Juli 1998, S. 14-33; Susanne Gernhuber, *Tattoo-Theo. Zwischen Kiez und Kap Hoorn*, Fernsehbeitrag des Norddeutschen Rundfunks (NDR), 8.8.2002.
26 Erwähnt sei auch Vetters Zusammenarbeit mit der Kunsthalle zu Kiel, weiterführend siehe Hans-Werner Schmidt (Hrsg.), *Tattoo. Bilder die unter die Haut gehen*, Ausst.-Kat., Kunsthalle zu Kiel, 1996; Sunla Mahn, Nils Böhme, „Doppelt Haut. Tattoo. Bilder die unter die Haut gehen", in: *Tätowiermagazin*, Nr. 16, Juni 1996, S. 119-122.
27 Thomas Osterkorn, „Theos Haut, ein Paradies für Adler, Tiger und Nixen", in: *Hamburger Abendblatt*, 7.12.1979, S. 5. Weiterführend siehe Feige 2001, S. 183-184.
28 Koch 1998, S. 16.
29 Igor Eberhard, *Tätowierte Kuriositäten, Obszönitäten, Krankheitsbilder? Die Heidelberger Sammlung Walther Schönfeld unter besonderer Berücksichtigung von Tätowierungen und ihren tattoo narratives*, Diss. Wien 2015.
30 Sammlung Walther Schönfeld, U4-O1/6: Briefwechsel Warlich, 1931-1938, siehe Eberhard 2015, S. 504.
31 Laut der Stadt Hannover meldete sich der „Laufbursche" Christian Warlich, zuletzt gemeldet in der Feilstraße 10, am 4. Oktober 1910 „auf Wanderschaft" ab. Korrespondenz Landeshauptstadt Hannover/Ole Wittmann am 21.4.2016.
32 Köster 1929, S. 614. Siehe auch Spamer 1993 [1933], S. 65.
33 Korrespondenz Deutsche Rentenversicherung Knappschaft-Bahn-See/Ole Wittmann am 11.8.2016.
34 Aus einem Brief von Christian Warlich an August ‚Cap' Coleman vom 2.2.1938. Das Dokument befindet sich im Paul Rogers Tattoo Research Center.
35 H. Pridöhl, „Seemannstreue - 5 DM", in: *7 Tage*, Nr. 31, 4.8.1950, S. 3.
36 Nicholas York (@prof.york) „A grand photo of Charlie Wagner tattooing next to sailor Joe van hart", Instagram-Post, 6.1.2017, www.instagram.com/p/BO77j6DjI1E/ (4.3.2019). Dank an Cecilia De Laurentiis für den Hinweis. Warlichs Zeichnung *Der Ruin des Mannes* befindet sich auf Seite 32 des vorliegenden Bandes.

Buzzworthy Tattoo History, 28 May 2015, www.buzzworthytattoo.com/tattoo-history-research-articles/c-h-fellowes-a-48-year-old-tattoo-mystery-solved/ (accessed 26 February 2019). Donald E. T. Hardy (ed.), *Ben Corday: Tattoo Travel Book*, San Francisco 2010.
23 Uli Edel, Tattoo. Der illustrierte Mensch, *television report by Österreichischer Rundfunk (ORF), 12 September 1986.*
24 Marcel Feige, Tattoo-Theo. Der Tätowierte vom Kiez. Die Biographie der großen Hamburger Tattoo-Legende, *Berlin 2001.*
25 *Two comparatively detailed reports about Vetter: Thorsten Koch, "Tattoo Theo. Ein Leben für die Tätowierung", in:* Tätowiermagazin, *no. 29, July 1998, pp. 14-33; Susanne Gernhuber,* Tattoo-Theo. Zwischen Kiez und Kap Hoorn, *television report by Norddeutscher Rundfunk (NDR), 8 August 2002.*
26 *Vetter's collaboration with the Kunsthalle zu Kiel is also worthy of mention. For further details, see Hans-Werner Schmidt (ed.),* Tattoo. Bilder die unter die Haut gehen, *exh. cat. Kunsthalle zu Kiel, Kiel 1996; Sunla Mahn, Nils Böhme, "Doppelt Haut. Tattoo. Bilder die unter die Haut gehen", in:* Tätowiermagazin, *no. 16, June 1996, pp. 119-122.*
27 *Thomas Osterkorn, "Theos Haut, ein Paradies für Adler, Tiger und Nixen", in:* Hamburger Abendblatt, *7 December 1979, p. 5. For further information, see Feige 2001, pp. 183-184.*
28 *Koch 1998, p. 16.*
29 *Igor Eberhard,* Tätowierte Kuriositäten, Obszönitäten, Krankheitsbilder? Die Heidelberger Sammlung Walther Schönfeld unter besonderer Berücksichtigung von Tätowierungen und ihren tattoo narratives, *diss. Vienna 2015.*
30 *Walther Schönfeld Collection, U4-O1/6: Warlich correspondence, 1931-1938; see Eberhard 2015, p. 504.*
31 *According to the City of Hanover, the "errand boy" Christian Warlich, last registered living at Feilstrasse 10, deregistered to go "on journeys" on 4 October 1910. Correspondence between Landeshauptstadt Hannover and Ole Wittmann on 21 April 2016.*
32 *Köster 1929, p. 614. See also Spamer 1993 [1933], p. 65.*
33 *Correspondence between Deutsche Rentenversicherung Knappschaft-Bahn-See and Ole Wittmann on 11 August 2016.*
34 *From a letter from Christian Warlich to August "Cap" Coleman of 2 February 1938. The document is held in the Paul Rogers Tattoo Research Center.*
35 *H. Pridöhl, "Seemannstreue - 5 DM", in:* 7 Tage, *no. 31, 4 August 1950, p. 3.*
36 *Nicholas York (@prof.york) "A grand photo of Charlie Wagner tattooing next to sailor Joe van hart", Instagram post, 6 January 2017, www.instagram.com/p/BO77j6DjI1E/ (accessed 4 March 2019). Thanks to Cecilia De Laurentiis for this information. Warlich's drawing* Man's Ruin (Der Ruin des Mannes) *is on p. 32 of this publication.*
37 *Albert Parry,* Tattoo: Secrets of a Strange Art as Practised among the Natives of the United States, *New York 1933.*

37 Albert Parry, *Tattoo. Secrets of a Strange Art as Practised among the Natives of the United States*, New York 1933.
38 Vergleiche S. 70 des vorliegenden Bandes.
39 Nick Ackman, *Chicago Tattoo Supply House*, Canonsburg 2018, S. 4, 46, 48.
40 Nick Ackman, *Electric Tattooing, Experienced Work. Fred Marquand*, Olympia 2015, S. 220.
41 Staatsarchiv Hamburg, Bestand Heiratsregister, Signatur 332-5_3247, Urkunde Nr. 693. *Hamburger Adressbuch*, 1917, S. 915.
42 Spamer 1993 [1933], S. 65.
43 Christian Hanke, *Hamburgs Straßennamen erzählen Geschichte*, Hamburg 2006, zuerst erschienen 1997, S. 313.
44 Staatsarchiv Hamburg, Gewerbeschein 8495 vom 22.10.1921 sowie Gewerbeschein 2842 vom 29.11.1962.
45 Für die Aufnahme der Fotografie vor 1921 spricht auch, dass die Bavaria-Brauerei die Tivoli-Brauerei in dem Jahr übernahm. Sönnich Grossmann, Thorsten Krawinkel und Karl Schulz, *Marken und Zeichen der Freien und Hansestadt Hamburg*, Hamburg 2006, S. 313.
46 Gespräch zwischen Ronald Rohel/Ole Wittmann am 14.7.2016. Den Rum für seinen Grog bezog Warlich vom Spirituosen- und Weinhandel Helene Niebuhr Wwe. in der Bernhard-Nocht-Straße. Korrespondenz Ronald Rohel/Ole Wittmann im Oktober 2016. Zum Grog-Ausschank siehe auch Pridöhl 1950; O. V. 1956; Feige 2001, S. 30.
47 Zur Tätowierung in der Zeit des Nationalsozialismus siehe Wittmann 2017, S. 28-33.
48 Heide Heim, „Der Heilige Gral", in: *Tätowiermagazin*, Nr. 248, Oktober 2016, S. 74-83, auch 6-7 und 119-125.
49 www.instagram.com/explore/tags/inspiredbywarlich/ (27.2.2019).

Seite 70

I Die Jahreszahl 1934 ist Bestandteil von zwei Motiven auf einer der Seiten. Ohnehin ist von einer Entstehung des Albums vor 1937 auszugehen: In dem Jahr wurde eine Fotografie von Erich Andres publiziert, auf der Warlich das Buch präsentiert. O. V., „Giftfrei!", in: *Hamburger Illustrierte*, Nr. 8, 22.2.1937, S. 24-25, hier S. 24. Vgl. auch Abb. 3 auf S. 68 des vorliegenden Bandes.
II Hersteller des Papiers: Firma Schoellershammer.

38 *See p. 70 of this publication.*
39 *Nick Ackman,* Chicago Tattoo Supply House, *Canonsburg 2018, pp. 4, 46, 48.*
40 *Nick Ackman,* Electric Tattooing, Experienced Work: Fred Marquand, *Olympia 2015, p. 220.*
41 *Staatsarchiv Hamburg, Bestand Heiratsregister, Signatur 332-5_3247, Urkunde no. 693.* Hamburger Adressbuch, *1917, p. 915.*
42 *Spamer 1993 [1933], p. 65.*
43 *Christian Hanke,* Hamburgs Straßennamen erzählen Geschichte, *Hamburg 2006, first published 1997, p. 313.*
44 *Staatsarchiv Hamburg, Gewerbeschein (trade licence) 8495 from 22 October 1921 as well as Gewerbeschein 2842 from 29 November 1962.*
45 *A date for the photograph before 1921 is also suggested by the fact that the Bavaria-Brauerei took over the Tivoli-Brauerei in that year. Sönnich Grossmann, Thorsten Krawinkel and Karl Schulz,* Marken und Zeichen der Freien und Hansestadt Hamburg, *Hamburg 2006, p. 313.*
46 *Conversation between Ronald Rohel and Ole Wittmann on 14 July 2016. Warlich sourced the rum for his grog from Spirituosen- und Weinhandel Helene Niebuhr Wwe. in Bernhard-Nocht-Strasse. Correspondence between Ronald Rohel and Ole Wittmann in October 2016. On the grog tavern, see also Pridöhl 1950; unnamed author 1956; Feige 2001, p. 30.*
47 *On tattooing in the years of National Socialism see Wittmann 2017, pp. 28-33.*
48 *Heide Heim, "Der Heilige Gral", in:* Tätowiermagazin, *no. 248, October 2016, pp. 74-83, also 6-7 and 119-125.*
49 *www.instagram.com/explore/tags/inspiredbywarlich/ (accessed 27 February 2019).*

Page 70

I *The year 1934 is part of two motifs on one of the pages. In any event, a date for the album before 1937 can be assumed: in that year, a photograph by Erich Andres was published in which Warlich shows off the book. "'Giftfrei!'", in: Hamburger Illustrierte, no. 8, 22 February 1937, pp. 24-25, here p. 24. See fig. 3 on p. 68 of this publication.*
II *Paper manufacturer: Schoellershammer.*

LITERATUR / BIBLIOGRAPHY

Ackman, Nick, *Chicago Tattoo Supply House*, Canonsburg 2018.

Ackman, Nick, *Electric Tattooing, Experienced Work: Fred Marquand*, Olympia 2015.

Alexowitz, Ralph, *Unter die Haut – Der Hamburger Tattoo-Forscher Ole Wittmann*, Fernsehbeitrag des Norddeutschen Rundfunks (NDR), 23.3.2017 / television report by Norddeutscher Rundfunk (NDR), 23 March 2017.

Bauche, Ulrich, "Nachlass des Tätowierers Christian Warlich", in: *Beiträge zur deutschen Volks- und Altertumskunde*, Nr. 11, 1967, S. 107-108 / no. 11, 1967, pp. 107-108.

Bellmann, Herbert, "Die Tatauierung", in: *Handbuch der Deutschen Volkskunde*, Nr. 3 [1934-1938], S. 57-65 / no. 3 [1934-1938], pp. 57-65.

Cattani, Paul, *Das Tatauieren. Eine monographische Darstellung vom psychologischen, ethnologischen, medizinischen, gerichtlich-medizinischen, biologischen, histologischen und therapeutischen Standpunkt aus*, Basel 1922.

De Laurentiis, Cecilia, "Der Tätowierer Karl Finke. Zu den Anfängen der professionellen Tätowierung in Hamburg", in: Ole Wittmann (Hg.), *Karl Finke. Buch No. 3. Ein Vorlagealbum des Hamburger Tätowierers/A Flash Book by the Hamburg Tattooist*, Henstedt-Ulzburg 2017, S. 118-139 / "The Tattoist Karl Finke: On the beginnings of professional tattooing in Hamburg", in: Ole Wittmann (ed.), *Karl Finke. Buch No. 3. Ein Vorlagealbum des Hamburger Tätowierers/A Flash Book by the Hamburg Tattooist*, Henstedt-Ulzburg 2017, pp. 118-139.

Eberhard, Igor, *Tätowierte Kuriositäten, Obszönitäten, Krankheitsbilder? Die Heidelberger Sammlung Walther Schönfeld unter besonderer Berücksichtigung von Tätowierungen und ihren tattoo narratives*, Diss. Wien 2015 / diss. Vienna 2015.

Edel, Uli, *Tattoo. Der illustrierte Mensch*, Fernsehbeitrag des Österreichischen Rundfunks (ORF), 12.9.1986 / television report by Österreichischer Rundfunk (ORF), 12 September 1986.

Eller, Fritz, "Ein Vorlagenbuch für Tätowierungen", in: *Archiv für Kriminal-Anthropologie und Kriminalistik*, Nr. 19, 1905, S. 60-67 / no. 19, 1905, pp. 60-67.

Feige, Marcel, *Tattoo-Theo. Der Tätowierte vom Kiez. Die Biographie der großen Hamburger Tattoo-Legende*, Berlin 2001.

Friedman, Anna, *The World Atlas of Tattoo*, London 2015.

Gernhuber, Susanne, *Tattoo-Theo. Zwischen Kiez und Kap Hoorn*, Fernsehbeitrag des Norddeutschen Rundfunks (NDR), 8.8.2002 / television report by Norddeutscher Rundfunk (NDR), 8 August 2002.

Grossmann, Sönnich, Thorsten Krawinkel, Karl Schulz, *Marken und Zeichen der Freien und Hansestadt Hamburg*, Hamburg 2006.

Gülicher, Gottfried, "So was gibt's", Fernsehbeitrag des Nord- und Westdeutschen Rundfunkverbandes (NWRV), 19.6.1959 / television report by Nord- und Westdeutscher Rundfunkverband (NWRV), 19 June 1959.

Hanke, Christian, *Hamburgs Straßennamen erzählen Geschichte*, Hamburg 2006, zuerst erschienen 1997 / first published 1997.

Hardy, Donald E. T. (Hg. / ed.), *Ben Corday: Tattoo Travel Book*, San Francisco 2010.

Hardy, Donald E. T. (Hg. / ed.), *Pierced Hearts and True Love: A Century of Drawings for Tattoos*, Honolulu 1995 (Ausst.-Kat. / exh. cat. The Drawing Center, New York).

Hardy, Donald E. T., *Flash from the Past: Classic American Tattoo Designs 1890-1965*, Honolulu 1995.

Heim, Heide, "Der Heilige Gral", in: *Tätowiermagazin*, Nr. 248, Oktober 2016, S. 74-83, auch 6-7 und 119-125 / no. 248, October 2016, pp. 74-83, also 6-7 and 119-125.

Jürgens, Ludwig, *Sankt Pauli. Bilder aus einer fröhlichen Welt*, Hamburg 1930.

Koch, Thorsten, "Tattoo Theo. Ein Leben für die Tätowierung", in: *Tätowiermagazin*, Nr. 29, Juli 1998, S. 14-33 / no. 29, July 1998, pp. 14-33.

Köster, Peter, "Prof. Electric. Der König der Tätowierer", in: *Münchner Illustrierte Presse*, Nr. 19, 12.5.1929, S. 614 / no. 19, 12 May 1929, p. 614.

Lodder, Matt, "From Paper onto Skin/ Vom Papier auf die Haut", in: Edgar Hoill, Matthias Reuss (Hg. / eds.), *Tattoo Masters Flash Collection: Selected Styles Around the World*, 2 Bde., Aschaffenburg 2015, S. 8-11 / 2 vols., Aschaffenburg 2015, pp. 8-11.

Luedecke, Hugo E., "Erotische Tätowierungen", in: *Anthropophyteia*, Bd. IV, 1907, S. 75-83 / vol. IV, 1907, pp. 75-83.

Mahn, Sunla, Nils Böhme, "Doppelt Haut. Tattoo. Bilder die unter die Haut gehen", in: *Tätowiermagazin*, Nr. 16, Juni 1996, S. 119-122 / no. 16, June 1996, pp. 119-122.

Moser, Karin, *Tattoos: zwischen Knast und Kunst*, Fernsehbeitrag NZZ Format, 14.9.2017 / television report by NZZ Format, 14 September 2017.

Nyssen, Carmen, *C. H. Fellowes: A 48 Year Old Tattoo Mystery Solved*, Buzzworthy Tattoo History, 28.5.2015, www.buzzworthytattoo.com/tattoo-history-research-articles/c-h-fellowes-a-48-year-old-tattoo-mystery-solved/ (26.2.2019) / 28 May 2015, www.buzzworthytattoo.com/tattoo-history-research-articles/c-h-fellowes-a-48-year-old-tattoo-mystery-solved/ (accessed 26 February 2019).

Oettermann, Stephan (Hg. / ed.), *Christian Warlich. Tätowierungen. Vorlagealbum des Königs der Tätowierer*, Dortmund 1981.

Osterkorn, Thomas, "Theos Haut, ein Paradies für Adler, Tiger und Nixen", in: *Hamburger Abendblatt*, 7.12.1979, S. 5 / 7 December 1979, p. 5.

O. V. / Unnamed author, "Euren Körper den Fachleuten", in: *Die Zeit*, Nr. 43, 25.10.1956, S. 8 / no. 43, 25 October 1956, p. 8.

O. V. / Unnamed author, "'Giftfrei!'", in: *Hamburger Illustrierte*, Nr. 8, 22.2.1937, S. 24-25 / no. 8, 22 February 1937, pp. 24-25.

O. V. / Unnamed author, "Sterbeanzeige von Christian Warlich", in: *Hamburger Abendblatt*, Nr. 52, 2.3.1964, S. 5 / "Obituary of Christian Warlich", in: *Hamburger Abendblatt*, no. 52, 2 March 1964, p. 5.

Parry, Albert, *Tattoo: Secrets of a Strange Art as Practised among the Natives of the United States*, New York 1933.

Pridöhl, H., "Seemannstreue – 5 DM", in: *7 Tage*, Nr. 31, 4.8.1950, S. 3 / no. 31, 4 August 1950, p. 3.

Riecke, Erhard, *Das Tatauierungswesen im heutigen Europa*, Jena 1925.

Rittich, Werner, "'König der Tätowierer' von St. Pauli erhielt jetzt einen Platz im Museum", in: *Hamburger Abendblatt*, Nr. 73, 27.3.1965, S. 8 / no. 73, 27 March 1965, p. 8.

Schmidt, Hans-Werner (Hg. / ed.), *Tattoo. Bilder die unter die Haut gehen*, Kiel 1996 (Ausst.-Kat. / exh. cat. Kunsthalle zu Kiel).

Schönfeld, Walther, *Körperbemalen, Brandmarken, Tätowieren. Nach griechischen, römischen Schriftstellern, Dichtern, neuzeitlichen Veröffentlichungen und eigenen Erfahrungen, vorzüglich in Europa*, Heidelberg 1960.

Shaw, Jonathan, *Vintage Tattoo Flash: 100 Years of Traditional Tattoos from the Collection of Jonathan Shaw*, New York 2016.

Spamer, Adolf, *Die Tätowierung in den deutschen Hafenstädten. Ein Versuch zur Erfassung ihrer Formen und ihres Bildgutes*, hrsg. von Markus Eberwein, Werner Petermann, München 1993, zuerst erschienen 1933, in: *Niederdeutsche Zeitschrift für Volkskunde*, Nr. 11, S. 1-55; 129-182 / ed. Markus Eberwein and Werner Petermann, Munich 1993, first published 1933, in: *Niederdeutsche Zeitschrift für Volkskunde*, no. 11, pp. 1-55; 129-182.

Steinkrüger, Oliver, *Nachlass Christian Warlich*, Dokumentarfilm der Reihe Tattooing Über Alles, 2018 / documentary film in the series Tattooing Über Alles, 2018.

Stiekele, Annette, "Das Leben des 'Königs der Tätowierer' in Hamburg", in: *Hamburger Abendblatt*, 28.2.2017, www.abendblatt.de/nachrichten/article209774597/Das-Leben-des-Koenigs-der-Taetowierer-in-Hamburg.html (26.2.2019) / (accessed 26 February 2019).

Sturtevant, William (Hg. / ed.), *C. H. Fellowes: The Tattoo Book*, Princeton 1971.

Tiews, Alina, Ole Wittmann, "'So was gibt's!' – Tattoos im Nachkriegsfernsehen", in: *Hamburger Flimmern*, Nr. 24, 2017, S. 10-13 / no. 24, 2017, pp. 10-13.

Trotier, Kilian, "Geschichte mit gravierenden Folgen", in: *Die Zeit* (Hamburgausgabe), Nr. 17, 20.4.2017, S. 1 / (Hamburg edition), no. 17, 20 April 2017, p. 1.

Universität Hamburg, *Hamburger Professorinnen- und Professorenkatalog*, www.hpk.uni-hamburg.de/resolve/id/cph_person_00000566 (21.2.2019) / (accessed 21 February 2019).

Wittmann, Ole (Hg. / ed.), *Karl Finke. Buch No. 3. Ein Vorlagealbum des Hamburger Tätowierers/A Flash Book by the Hamburg Tattooist*, Henstedt-Ulzburg 2017.

Wittmann, Ole, "'von Hamburg bis in alle Seehäfen weltbekannt'. Über den einst berühmtesten Tätowierer von St. Pauli", in: Wittmann (Hg.) 2017, S. 3-15 / "'World famous, from Hamburg to all distant harbours': On the once-renowned tattoo artist of St. Pauli", in: Wittmann (ed.) 2017, pp. 3-15.

Wittmann, Ole, *Tattoos in der Kunst. Materialität – Motive – Rezeption*, Berlin 2017.

ABBILDUNGSNACHWEIS / PICTURE CREDITS

1
Erich Andres, Christian Warlich.
SHMH/Museum für Hamburgische
Geschichte, Hamburg.

*Erich Andres, Christian Warlich.
SHMH/Museum für Hamburgische
Geschichte, Hamburg.*

2
Fritz Kempe, Walter Hävernick.
SHMH/Museum für Hamburgische
Geschichte, Hamburg.

*Fritz Kempe, Walter Hävernick.
SHMH/Museum für Hamburgische
Geschichte, Hamburg.*

3
Erich Andres, Christian Warlich
präsentiert sein Vorlagealbum.
SHMH/Museum für Hamburgische
Geschichte, Hamburg.

*Erich Andres, Christian Warlich shows
off his flash book.
SHMH/Museum für Hamburgische
Geschichte, Hamburg.*

4
Werner Rittich, „'König der Tätowierer'
von St. Pauli erhielt jetzt einen Platz
im Museum", in: Hamburger Abendblatt.
Nr. 73, 27.3.1965, S. 8.
Privatsammlung Frantz Kempf, Kalten-
kirchen.

*Werner Rittich, "'König der Tätowierer'
von St. Pauli erhielt jetzt einen Platz im
Museum" (St Pauli's "King of Tattooists"
now receives a place within museums),
in: Hamburger Abendblatt, no. 73,
27 March 1965, p. 8.
Private collection of Frantz Kempf,
Kaltenkirchen.*

5
Stephan Oettermann (Hrsg.),
*Christian Warlich. Tätowierungen.
Vorlagealbum des Königs der
Tätowierer*, Dortmund 1981.
Privatsammlung Ole Wittmann,
Henstedt-Ulzburg.

*Stephan Oettermann (ed.), Christian
Warlich. Tätowierungen. Vorlagealbum
des Königs der Tätowierer, Dortmund
1981.
Private collection of Ole Wittmann,
Henstedt-Ulzburg.*

6 und / *and* **7**
Karl Finke, Vorlagealbum.
Institut für Sächsische Geschichte
und Volkskunde, Dresden.
Fotos: Christoph Irrgang.

*Karl Finke, Flash book.
Institut für Sächsische Geschichte
und Volkskunde, Dresden.
Photos: Christoph Irrgang.*

8
Wohn- und Tätowierstube von
Karl Finke.
Institut für Sächsische Geschichte
und Volkskunde, Dresden.

*Karl Finke's living room and tattoo
parlour.
Institut für Sächsische Geschichte
und Volkskunde, Dresden.*

9
Der Volkskundler Adolf Spamer.
Institut für Sächsische Geschichte
und Volkskunde, Dresden.

*The folklorist Adolf Spamer.
Institut für Sächsische Geschichte
und Volkskunde, Dresden.*

10
Theo Scheerer, Christian Warlich
zeigt sein Vorlagealbum.
Vintage Germany, Lübeck.

*Theo Scheerer, Christian Warlich
shows his flash book.
Vintage Germany, Lübeck.*

11
Friedrich Böer, Christian Warlich
präsentiert sein Vorlagealbum.
SHMH/Museum für Hamburgische
Geschichte, Hamburg.
Dank an Stephan Oettermann für
die Schenkung.

*Friedrich Böer, Christian Warlich
shows off his flash book.
SHMH/Museum für Hamburgische
Geschichte, Hamburg.
Thanks to Stephan Oettermann for
this donation.*

12
Christian Warlich, Vorlageblatt.
Privatsammlung Ernst Günter Götz,
Hamburg.
Foto: Christoph Irrgang.

Christian Warlich, Flash sheet.
Private collection of Ernst Günter Götz,
Hamburg.
Photo: Christoph Irrgang.

13
Christian Warlich, Vorlageblatt.
Privatsammlung Ernst Günter Götz,
Hamburg.
Foto: Christoph Irrgang.

Christian Warlich, Flash sheet.
Private collection of Ernst Günter Götz,
Hamburg.
Photo: Christoph Irrgang.

14
Friedrich Böer, Christian Warlich
mit einem seiner Vorlageblätter.
SHMH/Museum für Hamburgische
Geschichte, Hamburg.
Dank an Stephan Oettermann für
die Schenkung.
Das abgebildete Vorlageblatt
befindet sich in der Privatsammlung
William Robinson, Hamburg.

Friedrich Böer, Christian Warlich
with one of his flash sheets.
SHMH/Museum für Hamburgische
Geschichte, Hamburg.
Thanks to Stephan Oettermann for
this donation.
The sheet reproduced here is in the
private collection of William Robinson,
Hamburg.

15 und / and **16**
Christian Warlich, Reflexkopien.
SHMH/Museum für Hamburgische
Geschichte, Hamburg.

Christian Warlich, Reflex-copies.
SHMH/Museum für Hamburgische
Geschichte, Hamburg.

17 und / and **18**
Peter Kolb, Vorlagealbum.
Privatsammlung Ole Wittmann,
Henstedt-Ulzburg.
Fotos: Christoph Irrgang.

Peter Kolb, Flash book.
Private collection of Ole Wittmann,
Henstedt-Ulzburg.
Photos: Christoph Irrgang.

19
Christian Warlich, Vorlagealbum.
Privatsammlung William Robinson,
Hamburg.

Christian Warlich, Flash book.
Private collection of William Robinson,
Hamburg.

20
Vorlageblätter von Christian Warlich
in der Wohnung von Theodor Vetter.
Privatsammlung William Robinson,
Hamburg.

Flash sheets by Christian Warlich
in the flat of Theodor Vetter.
Private collection of William Robinson,
Hamburg.

21
Corinna Gielen, Theodor Vetter zeigt
einen Teil seiner Warlich-Sammlung
auf einer Tattoo-Convention.
Privatsammlung Corinna Gielen,
Hamburg.

Corinna Gielen, Theodor Vetter displays
part of his Warlich collection at a tattoo
convention.
Private collection of Corinna Gielen,
Hamburg.

22 und / and **23**
Reisepass des Seemanns Christian
Warlich.
SHMH/Museum für Hamburgische
Geschichte, Hamburg.
Dank an Ronald Rohel für die
Schenkung.

Passport of the sailor Christian Warlich.
SHMH/Museum für Hamburgische
Geschichte, Hamburg.
Thanks to Ronald Rohel for this donation.

24
Fotografie von Charlie Wagner und
Clara Clark in einem Album,
das aus dem Nachlass von Christian
Warlich stammt.
SHMH/Museum für Hamburgische
Geschichte, Hamburg.

Photograph of Charlie Wagner and
Clara Clark in an album from the Estate
of Christian Warlich.
SHMH/Museum für Hamburgische
Geschichte, Hamburg.

25–28
Bob Wicks, Zeichnungen aus Albert Parry, Tattoo: Secrets of a Strange Art, Mineola 2006, zuerst erschienen 1933.

Christian Warlich, Zeichnungen aus dem vorliegenden Vorlagealbum.
SHMH/Museum für Hamburgische Geschichte, Hamburg.

Bob Wicks, Drawings from Albert Parry, Tattoo: Secrets of a Strange Art, Mineola 2006, first published 1933.

Christian Warlich, Drawings from this current flash book.
SHMH/Museum für Hamburgische Geschichte, Hamburg.

29
Warlich-Vorlageblätter im Fenster der Gastwirtschaft Robert Schnorf in der Kieler Straße 44.
Privatsammlung William Robinson, Hamburg.

Warlich flash sheets in the window of Robert Schnorf's tavern at Kieler Strasse 44.
Private collection of William Robinson, Hamburg.

30
Christian Warlich hinter dem Tresen seiner Gastwirtschaft.
Privatsammlung Elke und Joachim Müller, Reinbek.

Christian Warlich behind the bar of his tavern.
Private collection of Elke and Joachim Müller, Reinbek.

31
Theo Scheerer, Christian Warlich im Tätowierbereich seiner Gaststätte.
Vintage Germany, Lübeck.

Theo Scheerer, Christian Warlich in the tattooing area of his tavern.
Vintage Germany, Lübeck.

32
Christian Warlich, Werbekarte.
SHMH/Museum für Hamburgische Geschichte, Hamburg.

Christian Warlich, Advertising card.
SHMH/Museum für Hamburgische Geschichte, Hamburg.

33
Christian Warlich, Werbekarte.
SHMH/Museum für Hamburgische Geschichte, Hamburg.

Christian Warlich, Advertising card.
SHMH/Museum für Hamburgische Geschichte, Hamburg.

34
Erich Andres, Warlich entfernt ein Tattoo mithilfe eines chemischen Verfahrens.
SHMH/Museum für Hamburgische Geschichte, Hamburg.

Erich Andres, Warlich removes a tattoo with the help of a chemical process.
SHMH/Museum für Hamburgische Geschichte, Hamburg.

35
Christian Warlich, Ein Vorlageblatt bewirbt die Tattoo-Entfernung anhand von abgelösten Tätowierungen.
Privatsammlung Emanuel Jehle, Hamburg.

Christian Warlich, A flash sheet advertising tattoo removal, displaying removed tattoos.
Private collection of Emanuel Jehle, Hamburg.

36
@whiplashbooks, Instagram-Post, Verkauf eines Raubdrucks der ersten Veröffentlichung von Warlichs Vorlagealbum.
Archiv Ole Wittmann, Henstedt-Ulzburg.

@whiplashbooks, Instagram post, sale of a pirated copy of the first publication of Warlich's flash book.
Archive of Ole Wittmann, Henstedt-Ulzburg.

37
Werbeanzeige für die sechste Ausgabe des Tattoo Historian.
Archiv Ole Wittmann, Henstedt-Ulzburg.

Advertisement for the sixth edition of Tattoo Historian.
Archive of Ole Wittmann, Henstedt-Ulzburg.

38
Dana Brunson, Warlich-inspirierter Aufnäher.
Sammlung Ole Wittmann, Henstedt-Ulzburg.
Dank an Dana Brunson für die Schenkung.

Dana Brunson, Sew-on patch inspired by Warlich.
Collection of Ole Wittmann, Henstedt-Ulzburg.
Thanks to Dana Brunson for this donation.

39
Permanent Mark, Hawaiihemd mit Motiven aus Warlichs Vorlagealbum.
SHMH/Museum für Hamburgische Geschichte, Hamburg.
Dank an Ben Stone für die Schenkung.

Permanent Mark, Hawaiian shirt with motifs from Warlich's flash book.
SHMH/Museum für Hamburgische Geschichte, Hamburg.
Thanks to Ben Stone for this donation.

40
Flyer für die „Warlich Woche" im Tattoo-Studio Endless Pain in Hamburg.
Sammlung Ole Wittmann, Henstedt-Ulzburg.
Dank an Heiko Gantenberg für die Schenkung.

Flyer for "Warlich Week" at the Endless Pain tattoo studio in Hamburg.
Collection of Ole Wittmann, Henstedt-Ulzburg.
Thanks to Heiko Gantenberg for this donation.

41
@theblackholetattoo, Instagram-Post, Zeichnung von ‚Uptown Danny' May, www.instagram.com/p/Bui8gAzFUn9/ (6.3.2019).

@theblackholetattoo, Instagram post, drawing by "Uptown Danny" May, www.instagram.com/p/Bui8gAzFUn9/ (accessed 6.3.2019).

Frontispiz / *Frontispiece*
Erich Andres, Das Schaufenster von Christian Warlichs Gastwirtschaft.
SHMH/Museum für Hamburgische Geschichte, Hamburg.

Erich Andres, The window of Christian Warlich's tavern.
SHMH/Museum für Hamburgische Geschichte, Hamburg.

S. / p. 68
Erich Andres, Christian Warlich präsentiert sein Vorlagealbum.
SHMH/Museum für Hamburgische Geschichte, Hamburg.

Erich Andres, Christian Warlich shows off his flash book.
SHMH/Museum für Hamburgische Geschichte, Hamburg.

S. / pp. 70/71
Christian Warlich und sein Kunde Karl Oergel.
SHMH/Museum für Hamburgische Geschichte, Hamburg.

Christian Warlich and his customer Karl Oergel.
SHMH/Museum für Hamburgische Geschichte, Hamburg.

S. / p. 106
Benne Ochs, Von Christian Warlich angefertigtes Tattoo aus seinem Vorlagealbum auf dem linken Arm von Peter Neumann.
Siehe auch Kilian Trotier, „Geschichte mit gravierenden Folgen", in: *Die Zeit* (Hamburgausgabe), Nr. 17, 20.4.2017, S. 1.

Benne Ochs, A tattoo made by Christian Warlich, from his flash book, on Peter Neumann's left arm.
See also Kilian Trotier, "Geschichte mit gravierenden Folgen", in: Die Zeit *(Hamburg edition), no. 17, 20 April 2017, p. 1.*

Seite / *Page* 106
Von Christian Warlich angefertigtes Tattoo aus seinem Vorlagealbum auf dem linken Arm von Peter Neumann, Fotografie, 2017
A tattoo made by Christian Warlich, from his flash book, on Peter Neumann's left arm, photograph, 2017

DANK / *ACKNOWLEDGEMENTS*

Ein besonderer Dank gilt der Hamburger Stiftung zur Förderung von Wissenschaft und Kultur, die das Forschungsprojekt „Der Nachlass des Hamburger Tätowierers Christian Warlich (1891–1964)" seit 2015 im Rahmen einer Postdoc-Förderung ermöglicht.

Für die Unterstützung des Projektes Nachlass Warlich möchte ich nachfolgend aufgeführten Partnern herzlich danken; ebenso allen Tätowierern, Sammlern, Kollegen und Tattoo-Enthusiasten, die auf unterschiedlichste Weise zu dem Projekt beigetragen und es gefördert haben.

Special thanks are due to the Hamburg Foundation for the Advancement of Science and Culture (Hamburger Stiftung zur Förderung von Wissenschaft und Kultur), which has made it possible to conduct the research project "The Estate of the Hamburg Tattooist Christian Warlich (1891–1964)" since 2015 as part of a postdoctoral fellowship.

For their support of the Warlich Estate project, I would like to express my warmest thanks to the partners named below as well as to all those tattooists, collectors, colleagues and tattoo enthusiasts who have contributed to and assisted the project in a diversity of ways.

IMPRESSUM / *IMPRINT*

Das Vorlagealbum zählt seit 1965 zu den vom Museum für Hamburgische Geschichte/Stiftung Historische Museen Hamburg bewahrten Sammlungsbeständen.

Since 1965, this flash book has been held in the collection of the Museum of Hamburg History/Foundation of Historic Museums Hamburg.

Reproduktionen / *Reproductions*:
Christoph Irrgang, Hamburg

MUSEUM FÜR HAMBURGISCHE GESCHICHTE

shmh.de

Das vorliegende Buch entstand im Kontext des Forschungsprojektes „Der Nachlass des Hamburger Tätowierers Christian Warlich (1891–1964)", das in einer Kooperation mit der Stiftung Historische Museen Hamburg/Museum für Hamburgische Geschichte durchgeführt wird. Ermöglicht wird das Projekt durch die Hamburger Stiftung zur Förderung von Wissenschaft und Kultur.

This publication was produced as part of the research project "The Estate of the Hamburg Tattooist Christian Warlich (1891–1964)", which is carried out in cooperation with the Foundation of Historic Museums Hamburg/Museum of Hamburg History. The Hamburg Foundation for the Advancement of Science and Culture made this project possible.

NACHLASS WARLICH

nachlasswarlich.de

Umschlag / *Cover*: Benjamin Wolbergs, Berlin, unter Verwendung eines Tattoo-Motivs von Christian Warlich / *employing a Tattoo motif by Christian Warlich*

© Prestel Verlag, Munich · London · New York 2019
A member of Verlagsgruppe Random House GmbH
Neumarkter Strasse 28 · 81673 Munich

Prestel Publishing Ltd.
14-17 Wells Street
London W1T 3PD

Prestel Publishing
900 Broadway, Suite 603
New York, NY 10003

© für die Texte bei Hans-Jörg Czech und Ole Wittmann / *for the texts by Hans-Jörg Czech and Ole Wittmann*

© für die abgebildeten Werke siehe Bildnachweis / © *for all works of art see picture credits*

Der Verlag weist ausdrücklich darauf hin, dass im Text enthaltene externe Links vom Verlag nur bis zum Zeitpunkt der Buchveröffentlichung eingesehen werden konnten. Auf spätere Veränderungen hat der Verlag keinerlei Einfluss. Eine Haftung des Verlags ist daher ausgeschlossen.

In respect to links in the book, Prestel expressly notes that no illegal content was discernible on the linked sites at the time the links were created. The Publisher has no influence at all over the current and future design, content or authorship of the linked sites. For this reason, Prestel expressly disassociates itself from all content on linked sites that has been altered since the link was created and assumes no liability for such content.
A CIP catalogue record for this book is available from the British Library.

Projektleitung / *Editorial direction*:
Andrea Bartelt-Gering
Lektorat / *Copyediting*:
Anna Felmy, Berlin (deutsch / *German*),
José Enrique Macián, Brighton & Valencia
(englisch / *English*)
Übersetzung aus dem Deutschen /
Translation from German:
John Sykes, Köln / *Cologne*
Design und Layout / *Design and layout*:
Benjamin Wolbergs, Berlin
Herstellung / *Production management*:
Corinna Pickart
Lithographie / *Separations*:
Reproline mediateam, Unterföhring
Druck und Bindung / *Printing and binding*:
Longo AG, Bolzano
Schrift / *Typefaces*:
Portrait Text, Neutraface Slab Text
Papier / *Paper*:
Primaset, Tauro

FSC MIX Paper from responsible sources FSC® C023164

Verlagsgruppe Random House FSC® N001967

Printed in Italy

ISBN 978-3-7913-5896-3
(Buchhandelsausgabe / *trade edition*)

www.prestel.de
www.prestel.com

DEC 09 2019

HEWLETT-WOODMERE PUBLIC LIBRARY
3 1327 00680 4462

28 Day Loan

Hewlett-Woodmere Public Library
Hewlett, New York 11557

Business Phone 516-374-1967
Recorded Announcements 516-374-1667
Website www.hwpl.org